普通高等教育动画类专业"十三五"规划教材

动画运动规律（第二版）

Animation Motion Law

余春娜 张乐鉴 编著

清华大学出版社
北京

内容简介

动画运动规律是动画设计的基础理论，也是核心理论依据。学习动画运动规律是任何一个动画设计人员的必修课。

本书以美式动画核心设计步骤——"过渡帧"为核心入手。首先介绍了美式动画的工作方式和设计步骤，并将其与日本动画的工作方式进行比较，梳理出两者的设计思路。然后以美式动画的设计思路为主，辅以大量案例，详细讲解了自然现象、人类、动物、昆虫、水生物、鸟类的动作设计思路。再借由这些现实中存在的元素，组合出一些常见的魔幻怪物，详细讲解了这类幻想生物的动作设计思路。最后通过案例分析，讲解镜头的动作设计思路。

本书希望能为读者建立起清晰、简单、实用的动画设计思路，并以这个设计思路为基础，帮助读者扩展思维，设计出更新颖独特的动作。

本书不仅适用于全国高等院校动画、游戏等相关专业的教师和学生，还适用于从事动漫游戏制作、影视制作以及要参加专业入学考试的人员。

本书封面贴有清华大学出版社防伪标签，无标签者不得销售。

版权所有，侵权必究。举报：010-62782989，beiqinquan@tup.tsinghua.edu.cn。

图书在版编目(CIP)数据

动画运动规律/余春娜，张乐鉴 编著. —2版. —北京：清华大学出版社，2018(2023.12重印)
(普通高等教育动画类专业"十三五"规划教材)
ISBN 978-7-302-48572-8

Ⅰ.①动… Ⅱ.①余… ②张… Ⅲ.①动画—绘画技法—高等学校—教材 Ⅳ.①J218.7

中国版本图书馆CIP数据核字(2017)第249873号

责任编辑：李　磊
装帧设计：王　晨
责任校对：成凤进
责任印制：杨　艳

出版发行：清华大学出版社
网　　址：https://www.tup.com.cn，https://www.wqxuetang.com
地　　址：北京清华大学学研大厦A座　　邮　编：100084
社 总 机：010-83470000　　邮　购：010-62786544
投稿与读者服务：010-62776969，c-service@tup.tsinghua.edu.cn
质 量 反 馈：010-62772015，zhiliang@tup.tsinghua.edu.cn

印 装 者：北京嘉实印刷有限公司
经　　销：全国新华书店
开　　本：185mm×250mm　　印 张：9.25　　字　数：197千字
　　　　　（附小册子1本）
版　　次：2013年6月第1版　2018年1月第2版　印　次：2023年12月第11次印刷
定　　价：49.80元

产品编号：075400-01

普通高等教育动画类专业"十三五"规划教材
专家委员会

主　编	鲁晓波	清华大学美术学院	院长
余春娜	王亦飞	鲁迅美术学院影视动画学院	院长
天津美术学院动画艺术系	周宗凯	四川美术学院影视动画学院	副院长
主任、副教授	史　纲	西安美术学院影视动画学院	院长
	韩　晖	中国美术学院动画艺术系	系主任
	余春娜	天津美术学院动画艺术系	系主任
副主编	郭　宇	四川美术学院动画艺术系	系主任
赵小强	邓　强	西安美术学院动画艺术系	系主任
孔　中	陈赞蔚	广州美术学院动画艺术系	系主任
高　思	薛　峰	南京艺术学院动画艺术系	系主任
	张茫茫	清华大学美术学院	教授
	于　瑾	中国美术学院动画艺术系	教授
编委会成员	薛云祥	中央美术学院动画艺术系	教授
余春娜	杨　博	西安美术学院动画艺术系	教授
高　思	段天然	中国人民大学艺术学院动画艺术系	教授
杨　诺	叶佑天	湖北美术学院动画艺术系	教授
陈　薇	陈　曦	北京电影学院动画学院	教授
白　洁	薛燕平	中国传媒大学动画艺术系	教授
赵更生	林智强	北京大呈印象文化发展有限公司	总经理
刘晓宇	姜　伟	北京吾立方文化发展有限公司	总经理
潘　登	赵小强	美盛文化创意股份有限公司	董事长
王　宁	孔　中	北京酷米网络科技有限公司	创始人、董事长
张乐鉴			
张茫茫			

丛书序

动画专业作为一个复合性、实践性、交叉性很强的专业，教材的质量在很大程度上影响着教学的质量。动画专业的教材建设是一项具体常规性的工作，是一个动态和持续的过程。配合"十三五"期间动画专业卓越人才培养计划的方案，结合实际优化课程体系、强化实践教学环节、实施动画人才培养模式创新，在深入调查研究的基础上根据学科创新、机制创新和教学模式创新的思维，在本套教材的编写过程中我们建立了极具针对性与系统性的学术体系。

动画艺术独特的表达方式正逐渐占领主流艺术表达的主体位置，成为艺术创作的重要组成部分，对艺术教育的发展起着举足轻重的作用。目前随着动画技术发展的日新月异，对动画教育提出了挑战，在面临教材内容的滞后、传统动画教学方式与社会上计算机培训机构思维方式趋同的情况下，如何打破这种教学理念上的瓶颈，建立真正的与美术院校动画人才培养目标相契合的动画教学模式，是我们所面临的新课题。在这种情况下，迫切需要进行能够适应动画专业发展自主教材的编写工作，以便引导和帮助学生提升实际分析问题解决问题的能力以及综合运用各模块的能力，高水平动画教材的出现无疑对增强学生的专业素养起到了非常重要的作用。目前全国出版的供高等院校动画专业使用的动画基础书籍比较少，大部分都是没有院校背景的业余培训部门出版的纯粹软件讲解，内容单一，导致教材带有很强的重命令的直接使用而不重命令与创作的逻辑关系的特点，缺乏与高等院校动画专业的联系与转换以及工具模块的针对性和理论上的系统性。针对这些情况我们将通过教材的编写力争解决这些问题。在深入实践的基础上进行各种层面有利于提升教材质量的资源整合，初步集成了动画专业优秀的教学资源、核心动画创作教程、最新计算机动画技术、实验动画观念、动画原创作品等，形成多层次、多功能、交互式的教、学、研资源服务体系，发展成为辅助教学的最有力手段。同时在视频教材的管理上针对动画制作软件发展速度快的特点保持及时更新和扩展，进一步增强了教材的针对性，突出创新性和实验性特点，加强了创意、实验与技术的整合协调，培养学生的创新能力、实践能力和应用能力。在专业教材建设中，根据人才培养目标和实际需要，不断改进教材内容和课程体系，实现人才培养的知识、能力和素质结构的落实，构建综合型、实践型、实验型、应用型教材体系。加强实践性教学环节规范化建设，形成完善的实践性课程教学体系和实践性课程教学模式，通过教材的编写促进实际教学中的核心课程建设。

依照动画创作特性分成前中后期三个部分，按系统性观点实现教材之间的衔接关系，规范了整个教材编写的实施过程。整体思路明确，强调团队合作，分阶段按模块进行，在内容上注重在审美、观念、文化、心理和情感表达的同时能够把握文脉，关注精神，找到学生学习的兴趣点，帮助学生维持创作的激情，厘清进行动画创作的目的，通过动画系列教材的学习需要首先明白为什么要创作，才能使学生清楚创作什么，进而思考选择什么手段进行动画创作。提高理解力，去除创作中的盲目性、表面化，能够引发学生对作品意义的讨论和分析，加深学生对动画艺术创作的理解，为学生提供动画的创作方式和经验，开阔学生的视野和思维，为学生的创作提供多元思路，使学生明确创作意图，选择恰当的表达方式，创作出好的动画作品。通过这样一个关键过程使学生形成健康的心理、开朗的心胸、宽阔的视野、良好的知识架构、优良的创作技能。采用多种方式，引导学生在创作手法上实现手段的多样，实验性的探索，视觉语言纵深以及跨领域思考的提升，学生对动画创作问题关注度敏锐度的加强。在原有的基础上提

丛书序

高辅导质量，进一步提高学生的创新实践能力和水平，强化学生的创新意识，结合动画艺术专业的教学特点，分步骤分层次对教学环节的各个部分有针对性地进行了合理规划和安排。在动画各项基础内容的编写过程中，在对之前教学效果分析的基础上，进一步整合资源，调整了模块，扩充了内容，分析了以往教学过程的问题，加大了教材中学生创作练习的力度，同时引入先进的创作理念，积极与一流动画创作团队进行交流与合作，通过有针对性的项目练习引导教学实践。积极探索动画教学新思路，面对动画艺术专业新的发展和挑战，与专家学者展开动画基础课程的研讨，重点讨论研究动画教学过程中的专业建设创新与实践。进一步突出动画专业的创新性和实验性特点，加强创意课程、实验课程与技术类课程的整合协调，培养学生的创新能力、实践能力和应用能力，进行了教材的改革与实验，目的使学生在熟悉具体的动画创作流程的基础上能够体验到在具体的动画制作中如何把控作品的风格节奏、成片质量等问题，从而切实提高学生实际分析问题与解决问题的能力。

在新媒体的语境下，我们更要与时俱进或者说在某种程度上高校动画的科研需要起到带动产业发展的作用，需要创新精神。本套教材的编写从创作实践经验出发，通过对产业的深入分析以及对动画业内动态发展趋势的研究，旨在推动动画表现形式的扩展，以此带动动画教学观念方面的创新，将成果应用到实际教学中，实现观念、技术与世界接轨，起到为学生打开全新的视野、开拓思维方式的作用，达到一种观念上的突破和创新，我们要实现中国现代动画人跨入当今世界先进的动画创作行列的目标，那么教育与科技必先行，因此希望通过这种研究方式，为中国动画的创作能够起到积极的推动作用。就目前教材呈现的观念和技术形态而言，解决的意义在于把最新的理念和技术应用到动画的创作中去，扩宽思路，为动画艺术的表现方式提供更多的空间，开拓一块崭新的领域，同时打破思维定式，提倡原创精神，起到引领示范作用，能够服务于动画的创作与专业的长足发展。另一方面根据本专业"十三五"规划的目标和要求，教材的内容对于卓越人才培养计划，本科教学质量与教学改革以及创新团队培养计划目标的完成都有积极的推动作用。

余春娜

天津美术学院动画艺术系

　　动画运动规律是动画中期制作的核心理论。动画中动作的真实感和表演的艺术感染力都基于运动规律的掌握。

　　国内对于美式和日式这两种截然不同的动画制作工艺在教学上混杂了起来。用日式动画的概念描述美式制作的理论，最终导致很多概念的丢失和混乱。例如，将美式动画的关键帧等同于日式动画里的原画。在不提极端帧概念的情况下，将美式过渡帧等同于日式的小原画。这是国内常年从事加工片所带来的后遗症。本书首先做的就是将美式、日式两种动画制作工艺清晰地梳理出来，并进行比较，然后以美式动画制作工艺为主，围绕"过渡帧"这个核心步骤展开教学。

　　本书从美式动画设计的核心方法入手。首先将事物运动的两个基本模块——移动和变形的制作方法讲解清楚。然后通过学习基本力学，理解掌握这两个模块的组合方式。这样就具备了学习运动规律的理论基础。接下来是点破美式动画设计的核心方法——拆解对象。无论多复杂的镜头或角色，只要将其拆解成极小的部分，那么工作的难度都不会变化，所变化的只是工作量。把握这个"拆解"的工作方法以后，再遇到任何动作设计的问题都能迎刃而解。

　　本书其余的内容是将自然界常见的自然现象以及生物昆虫的基本动作逐一进行案例分析。通过案例分析将一些设计经验和技巧传达给读者。例如，衔接动作的技巧，在动作中插入过渡帧形成预备、缓冲动作的技巧，拆解形体后每个部分动作时间的推理方法，以及复杂镜头的分解、设计方法。这些技巧是现在非常成熟的技巧，但经验终归是主观积累的产物，是财富也是障碍。读者在学习它们的同时，也要对其进行反思。

　　本书每个章节都对不同事物的结构做了详细的分析。这是动作设计的一个基本前提，也是工作的第一步。只有了解了当前角色的构成以及运动方式，才能对其动作进行设计。这对读者在解剖方面的知识储备要求很高。如果读者想将动作设计深入研究下去，就要先深入研究解剖。学习运动规律的另一个前提就是造型能力的训练。没有坚实的造型能力，无论是传统手绘动画、数字二维动画，还是偶类动画，甚至数字三维动画设计方面都不可能做出像样的作品。而且读者的造型能力也直接决定了运动规律的学习速度和理解深度。这个观点是笔者通过多年的教学经历，观察大量的学生得到的结论。所以希望读者在学习本书之前，先具备较强的造型

能力和丰富的解剖知识，那样会使你的学习事半功倍。

　　本书在绪论部分就强调了运动规律是一门同时包含科学与艺术创作的课程。任何天马行空的想象都不能离开力学和角色结构这些客观基础，不然就会出现重量感缺失、滑步等荒唐错误。同样有时我们需要折断角色身上的一些关节，让动作变得更柔软，表现力更强。这两者常常是矛盾的，但通过深入研究，你会渐渐发现两者其实是相互支撑、彼此印证的关系。

　　本书是一本基础的运动规律理论教材，也是一本基础的动画设计工具书。希望读者能通过本书掌握美式动画的核心设计方法和思路，为未来的深入学习和工作打下一个正确、坚实同时具备扩展性的基础。希望本书能使你感受到动画设计的乐趣。

　　本书由余春娜、张乐鉴编写，在成书的过程中，李兴、高思、王宁、杨宝容、杨诺、白洁、刘晓宇、马胜、赵更生、陈薇、张茫茫、赵晨、贾银龙、高建秀、程伟华、孟树生、邵彦林、邢艳玲等人也参与了本书的编写工作。由于作者编写水平有限，书中难免有疏漏和不足之处，恳请广大读者批评、指正。

　　本书提供了PPT课件和考试题库答案等立体化教学资源，扫一扫左侧的二维码，推送到邮箱后下载获取。

<div style="text-align:right">编　者</div>

第1章 绪论

1.1　动态影像的形成原理···2
1.2　动态影像的播放速度···2
1.3　电视片和电影片每秒帧数的区别···································2
1.4　动画制作中每秒帧数的区别···3
1.5　运动规律与动画制作的关系···3
1.6　运动规律的评价标准···3
1.7　运动规律的学习方法···4
1.8　锻炼动画设计能力的小游戏···4

第2章 基础的思维方式

2.1　核心设计思路···8
　　2.1.1　美式动画的制作流程···8
　　2.1.2　日式动画的制作流程···8
2.2　变形和移动··9
　　2.2.1　移动···9
　　2.2.2　变形···10
　　2.2.3　变形加移动···12
2.3　速度···13
2.4　空间···15

第3章 基础的研究方法

3.1　核心研究方法···18
3.2　基本力学分析···18
　　3.2.1　4种基本的力···18
　　3.2.2　不同材质的表现方式···21
　　3.2.3　滚动···22
3.3　重要的跟随动作···24

第4章 自然现象的动作设计

- 4.1 风的运动设计 ·································· 26
 - 4.1.1 波浪运动 ······························· 26
 - 4.1.2 旗帜飘动 ······························· 27
 - 4.1.3 空旷环境下微风的表现方式 ········· 28
 - 4.1.4 在循环动作中插入帧的方法 ········· 28
 - 4.1.5 旋风 ····································· 29
 - 4.1.6 纸飘 ····································· 29
- 4.2 火的运动设计 ·································· 30
 - 4.2.1 火苗 ····································· 30
 - 4.2.2 火堆 ····································· 33
- 4.3 水的运动设计 ·································· 35
 - 4.3.1 水滴 ····································· 35
 - 4.3.2 水流 ····································· 36
 - 4.3.3 水滴落地 ······························· 37
 - 4.3.4 水纹 ····································· 37
 - 4.3.5 浪 ·· 38
- 4.4 雨雪的运动设计 ······························· 39
 - 4.4.1 雨 ·· 39
 - 4.4.2 雪 ·· 41
- 4.5 烟云的运动设计 ······························· 43
- 4.6 光的运动设计 ·································· 43

第5章 鱼类的动作设计

- 5.1 纺锤形鱼的运动设计 ························· 48
- 5.2 侧扁形鱼的运动设计 ························· 49
- 5.3 平扁形鱼的运动设计 ························· 50
- 5.4 棍棒形鱼的运动设计 ························· 51
- 5.5 蟹类的运动设计 ······························· 51
- 5.6 章鱼的运动设计 ······························· 53

第6章 鸟类的动作设计

- 6.1 游禽的运动设计 ... 56
- 6.2 陆禽的运动设计 ... 57
- 6.3 飞禽的运动设计 ... 59
 - 6.3.1 飞翔 ... 59
 - 6.3.2 浮动 ... 60
 - 6.3.3 降落 ... 61

第7章 人类的动作设计

- 7.1 人类的行走动作设计 ... 64
- 7.2 人类的跑步动作设计 ... 71
- 7.3 人类的跳跃动作设计 ... 73
- 7.4 人类的肢体语言设计 ... 74
- 7.5 人类的表情动作设计 ... 75
- 7.6 人类的口型动作设计 ... 77

第8章 四足动物的动作设计

- 8.1 爪类动物的动作设计 ... 80
 - 8.1.1 爪类动物的行走动作设计 ... 80
 - 8.1.2 爪类动物的慢跑动作设计 ... 84
 - 8.1.3 爪类动物的快跑动作设计 ... 86
- 8.2 蹄类动物的动作设计 ... 87
 - 8.2.1 蹄类动物的行走动作设计 ... 88
 - 8.2.2 蹄类动物的慢跑动作设计 ... 90
 - 8.2.3 蹄类动物的快跑动作设计 ... 91
- 8.3 灵长类动物的动作设计 ... 92
 - 8.3.1 灵长类动物的行走动作设计 ... 92
 - 8.3.2 灵长类动物的跑动动作设计 ... 93

目录

第9章 昆虫的动作设计

9.1 六足昆虫的动作设计……96
9.2 八足昆虫的动作设计……97
9.3 多足昆虫的动作设计……98
9.4 节肢昆虫的动作设计……100
9.5 飞虫的动作设计……101

第10章 组合角色的动作设计

10.1 自然现象与人的组合……104
10.2 鱼类与人的组合……105
10.3 鸟类与人的组合……107
10.4 爪类动物与人的组合……109
10.5 昆虫与人的组合……110

第11章 基础镜头的动作设计

11.1 基础镜头分层方法……116
11.2 基础镜头的制作方法……118

第12章 动画运动规律的深层技巧训练

- 12.1 动画的整体与细节 ... 126
- 12.2 通过音乐去感受时间 ... 129
- 12.3 情绪的表现与控制 ... 130
- 12.4 想象力练习 ... 133
- 12.5 酝酿与爆发 ... 135

第1章
绪论

- 动态影像的形成原理
- 动态影像的播放速度
- 电视片和电影片每秒帧数的区别
- 动画制作中每秒帧数的区别
- 运动规律与动画制作的关系
- 运动规律的评价标准
- 运动规律的学习方法
- 锻炼动画设计能力的小游戏

1.1 动态影像的形成原理

视觉暂留:光照到视网膜细胞的感光色素上,感光色素根据光照范围部分变为无色,同时另一部分感光色素从无色变有色的过程传出信号给神经,神经将信号传给大脑,在大脑中形成画面。但是感光色素恢复感光性能是需要一定时间的,这就形成了视觉暂停的机理。

基于视觉暂留的机理,在高速播放内容连续的影像时,就能让观众形成错觉,认为这是个动态影像。动画也是一样,只不过播放的内容是绘画而已。

1.2 动态影像的播放速度

究竟需要多快的速度播放画面,才能使画面变得流畅呢?我们不妨先来看看一直以来电影普遍使用的播放速度24帧/秒。虽然现在影像数字化后48帧/秒、60帧/秒甚至70帧/秒都可实现,但是为什么最初将电影拍摄定为24帧/秒呢?

《指环王》导演Peter Jackson曾说过:"在有声电影刚刚出现的时候,电影人选择24帧/秒的速率是为了符合技术上的要求"。24帧/秒是获得清晰音轨的最低速度,而那时35mm胶片十分昂贵,只能选择尽可能慢的帧速来保证制作成本。因此,人们就以24帧/秒的速度完成了大部分动画作品的制作。这并不是因为24帧/秒的速度能给人们带来最佳的视觉效果,而仅仅是因为那是1927年前后所能提供的可接受效果的最经济的选择。"也就是说,24帧/秒的速度是当时最廉价的选择。

1.3 电视片和电影片每秒帧数的区别

早期的电视为什么能达到30帧/秒呢?电视剧的制作成本不是更低吗?为什么每秒帧数反倒高于电影呢?这是因为电视使用的是电子拍摄技术,是用摄影机拍摄的。拍的

画面转成电子信号保存在磁带里。而电影拍摄使用的是胶片拍摄技术,是以胶片机逐帧曝光胶片的方式拍摄的。拍成一大卷胶片,保存在铁盒里。由于记录画面的方式完全不同,也就导致了两种影片在每秒帧数上的差别。

1.4 动画制作中每秒帧数的区别

早期动画是预先绘制好一张张静止的画面,最终用胶片机逐帧拍摄并记录在胶卷上来进行播放的。所以动画的制作也就沿用了电影的格式24帧/秒。但是传统手绘动画为了进一步降低成本,采用了每秒拍摄更少的画面。

正常的动画应该是每秒播放24张画面,然后将每张画面拍摄在1帧胶片上,俗称一拍一的制作方法。为了进一步减少画面可以每秒播放12张画面,将每张画面拍摄在2帧胶片上,俗称一拍二的制作方法。最少可以每秒播放8张画面,每张画面拍摄在3帧胶片上,俗称一拍三的制作方法。

现在数字化的动画制作方法已经没有必要使用这种减少成本的技巧了。

1.5 运动规律与动画制作的关系

动画制作中的时间是以帧数来计算的,即1秒等于24帧。距离是由每帧画面中形体之间的变化距离决定的。每一个动作应该用多少帧来完成?每张画面的形体应该画在画面的什么位置?应该是什么形状呢?这些问题都需要用运动规律的知识来解决。

1.6 运动规律的评价标准

大部分动画片中的运动和表演并不是完全复制现实中的状态的。动画能实现现实中无法做到的表演和运动,能创造现实中无法实现的画面,这正是动画最大的优势。但是运动规律始终要符合基本的力学原理,要符合角色的结构设计,所以运动规律是兼顾科学和艺术双重理论的。做到符合客观世界中的规律是最基本的要求,自由的艺术表演和想象力才是人们不断探索研究的根本。

1.7 运动规律的学习方法

- **理解理论知识**：清楚每一帧图形应该画成什么形状，画在哪儿，每一个动作用多少帧。
- **掌握研究方法**：通过记录和观察现实生活中的事物，分析拆解原理来研究总结运动方式。
- **熟练制作技术**：掌握一种动画制作软件或传统手绘工艺，将所学的知识实践后进一步总结。
- **提高自评标准**：大量赏析优秀的动画影片，开阔自己的眼界。

1.8 锻炼动画设计能力的小游戏

在这里分享一个小游戏，供大家在枯燥无趣的时候玩，不但能够展现自己的才华，而且还可以解闷，最重要的是能全面提高自己的动画设计能力。

(1) 将任意纸张平均剪成豆腐块大小，每24张用订书机订成一份。

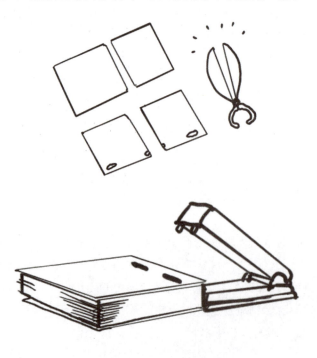

(2) 每5份粘成一本。

(3) 每张画面要参考上一张的形状来画。

(4) 画的时候记得从最后一页开始。

(5) 画完一本以后翻动给周围的朋友看。

(6) 切记找一个光线充足的地方。

第2章
基础的思维方式

- 核心设计思路
- 变形和移动
- 速度
- 空间

2.1 核心设计思路

动画制作分为两大流派，分别是美式动画制作和日式动画制作。

2.1.1 美式动画的制作流程

美式动画的制作流程如下。

- 关键帧(Key Frame)：叙述事件发展的画面。
- 极端帧(Extreme Frame)：在关键帧之间每个动作的起始画面和结束画面，又称为接触帧。
- 过渡帧(Breakdowns)：在极端帧之间确定运动路径曲率的画面。
- 中间帧(Inbetweens)：将极端帧与过渡帧按照轨目连接起来的画面。

在这4个步骤里，最核心的步骤是过渡帧。圆滑的运动曲线、丰富的动作细节、柔软的质感表现、不同质量的加减速变化……美式动画中几乎所有的魅力都源于过渡帧的设计，所以美式动画在制作过程中几乎没有人工来连接"中间画"。因为到中间帧这个环节，几乎已经没有工作量了。每一帧都是设计工作，所以美式动画是以一名动画师带领一位助手即可完成设计工作的工作方式。即动画师根据分镜头完成极端帧和过渡帧的设计工作，然后由助手完成中间帧的工作。

2.1.2 日式动画的制作流程

日式动画的制作流程如下。

- 设计稿Pose：以细致的分镜头角色来调整画面。
- 原画：动作的起始画面、关键转折画面和结束画面。
- 小原画：第1张中间画。
- 中间画：根据轨目将原画连接起来的画面。

在日式动画制作的过程中，原画师只根据设计稿进行原画设计工作，熟练工负责小原画，最后剩下大量的中间画都交给一般人员去完成。也就是说，在日式动画里只有原画这个步骤是最关键的，也是唯一的设计工作，剩下都是简单的连接工作而已。

通过比较这两大流派不难看出，美式动画对动作的设计更加细致严谨。但现在高品质的日本动画也开始大量运用美式动画的设计方式。

最后要强调的一个区别就是分层。美式动画在设计上有个非常好的习惯，那就是将角色先细致地拆解开，分成多个部分，逐一进行动作设计，最后再根据运动规律组合起来，进一步完善动作画面。这是我们需要学习的核心设计思路：将复杂的事物拆分成

简单的事物。

这个工作思路非常重要，在动画设计中会面对非常多的复杂动作，例如一个移动的城堡、城堡上飘扬的旗帜、晃动的窗户、漫步的士兵、洗澡的公主等。如果每一帧都精细绘制，想破头也无法准确完成。所以需要先花时间把动作拆解开，一个部分一个部分地去完成，这中间还会涉及许多力学原理可以相互借鉴并进行推理。此方法能在不降低设计要求的情况下减少工作量。

2.2 变形和移动

2.2.1 移动

运动设计可以简单地分为两种：变形和移动。其中移动相对简单，只需将物体根据轨目复制到每帧画面的不同位置即可。

案例分析

见视频"移动"

首先确定极端帧，也就是这个球移动的起始帧位置和结束帧位置，然后确定运动时间为3秒完成72帧的播放。

其次是确定运动路径。这里是直线运动，所以将两个圆心位置以直线连接即可。根据物体质量用力学原理分析出其加速度，将路径分割出轨目，此轨目和路径的交点就是未来过渡帧或中间帧圆心的位置。

最后，将72帧总长度根据轨目上标明的数量平均分开，并依次标注在轨目上，并根据轨目将过渡帧复制上去。注意圆心对准轨目和路径的交点，根据标明的帧数分割后连接中间帧即可得到一段球移动的动画。

2.2.2 变形

变形运动的设计相对复杂些,先将变化两端的形体分解成线和点,用直线配合始端点和末端点就可以准确定位。曲线需要3个点来准确定位,除了始端点和末端点还有一个弯曲位置的顶点,这个点决定了当前曲线的曲率。

拆解成线和点以后,还需要保持变化两端形体拆分后的点在数量上一致,并且两端形体的点要对应进行编号。最后需要将这些点逐一连接起来,生成运动路径,通过划分轨目后确定这些点的过渡帧和中间帧位置,并逐帧将这些点连接成线和形状。

案例分析

见视频"变形"

本实例将一个圆形用1秒的时间变成一个五角星形。
确定极端帧位置,然后确定时间总长度为24帧。

将五角星形和圆形分别拆解出数量相同的点。五角星形上拆分出来的都是直线段的

连接点，即始端点和末端点。圆形上拆分出来的则是曲线的始端点、末端点和弯曲位置的顶点。两个图形最终都拆分出来10个点。

将这些点逐一对应连接起来。这个连接过程就是设计运动路径的过程，不一定拘泥于相邻点的连接。3次中割运动路径后，得到这些点的过渡帧位置，并将时间总长度分成5份，得到这些过渡帧的时间位置。

逐帧将这些点重新连接起来，生成各个过渡帧的完整图形。同理，中割出中间的帧画面，即可完成了这个圆形变成五角星形的动作设计。

2.2.3 变形加移动

在变形和移动同时出现时,记得之前介绍过的核心设计思路"完成一个部分,再进行另一个部分"。先完成较困难的变形动作,得到全部变形动作的过渡帧以后再去设计移动路径分出轨目,然后将变形的过渡帧按照轨目位置摆放上去就可以了,最后中割补充剩下的中间帧。

案例分析

见视频"变形+移动"

本实例讲解圆柱体翻落动画的制作。

首先确定极端帧位置,然后设计动作整体时间为18帧。本例可以将翻转动作视为"变形"动作,下落动作为"移动"动作,然后逐步设计过渡帧。

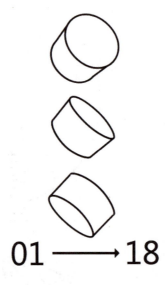

翻转部分的设计思路跟"变形"一样,还是将极端帧位置上的形体逐一拆分开并保持点数相同,然后连接这些点,生成运动路径,再根据过渡帧数量平均分割路径得到轨目。然后逐帧将轨目上的点连接起来,得到"翻转"动作的过渡帧形象。

将"翻转"部分动作的过渡帧形象放在一旁,等待最后组合起来。

按照极端帧位置连接形体中心点,得到"下落"动作的运动路径,将这路径根据"翻转"动作的过渡帧数量平均分割得到轨目。将"翻转"动作的过渡帧形象,按照顺序逐一对准中心点位置放在轨目上。同理,中割补充中间帧的画面即可完成这个圆柱体翻滚下落的设计工作。

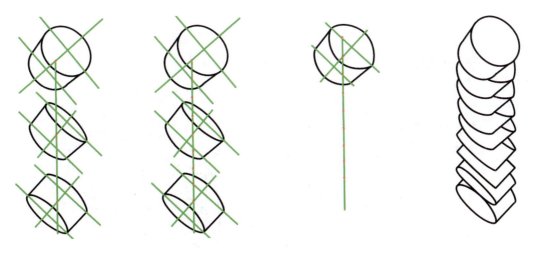

2.3 速度

速度=运动距离÷时间。在动画中的时间是用帧数作为单位来计算的,而运动距离是物体在每一帧上移动的距离。同样的移动距离,花费帧数越多,时间也就越长,速度也就越慢。反之,同样的帧数,移动距离越短,速度也就越快。根据这个原则,我们往往在设计动作时,对这个动作的整体速度用帧数来控制。因为关键帧在分镜头阶段已经设计好了,物体或角色移动的距离往往是固定的,所以要控制速度,只能从动作整体时间上来进行调整。但进入小的细节动作时,因为整体时间已经确定,所以往往可通过调整渡帧之间的移动距离来影响速度变化。

案例分析

见视频"速度"

本例讲解一个鞠躬动作的动画设计。关键帧已经确定了鞠躬的角度，这个动作幅度非常小，而且简单。我们就用关键帧当作极端帧，然后设计18帧的总体运动时间。

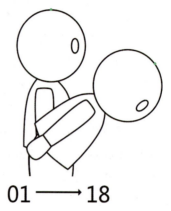

确定总时长为18帧以后，开始加入过渡帧。本例设计插入5个过渡帧，这里可以将18帧的总时长平均分为6份，每份是3帧时长，得到过渡帧的时间位置为：3、6、9、12、15帧。因为在此需要设计一个加减速过程，所以时间均分以后，过渡帧的空间位置就不能均分。连接头顶点的运动路径后，两端的轨目位置的距离较短，中间等分一个轨目。这样在每段固定时间的情况下，开始移动距离小，中间移动距离大，结尾移动距离又变小，形成了从慢到快再到慢的一个变速运动过程。

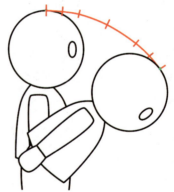

然后，只需以腰胯连接处为圆心，轨目点为半径结束端，将上半身复制在各过渡帧上，得到完整的过渡帧图形。同理，把各个过渡帧之间的中间帧用中割轨目补上就完成了这个鞠躬的动作设计。

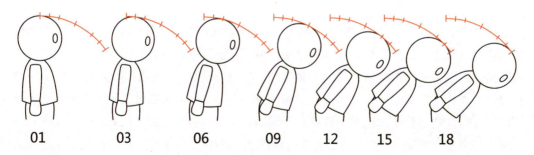

01　　03　　06　　09　　12　　15　　18

2.4 空间

人们都有坐在车上往窗外看的经历，车的速度虽然没有变化，但是远处的景物移动得较慢，而近处的景物却在眼前飞驰而过。人们也都经历过在街角等出租车时一辆从面前疾驰而过的轿车，其实只有当车到你面前时才真正感觉到了"疾驰"的速度。当它远处开过来和距离较远的时候都显得缓慢，因此空间透视运动的变化规律就是"近快远慢"。

案例分析

见视频"透视移动"

本例讲解车窗外的电线杆从远处移动到眼前的透视运动动画。
首先确定极端帧的位置，然后设计整体动作时长为48帧。

将两根电线杆的顶点用直线连接起来便得到运动路径。

找到运动路径的中间点后不能直接垂直平分，要在两根电线杆之间画一个叉，将这个叉的中心垂直向上，相交到运动路径上的那一点才是真正的运动路径的中间点，在此

是一个透视变化。大家可以找一张白纸，在中间画一个大叉，然后倾斜这张白纸，会更容易理解这个中心点位置的变化规律。

从轨目垂直到地，就得到了第1个过渡帧的空间位置。这个过渡帧的时间位置是24帧，正好在一半的位置。

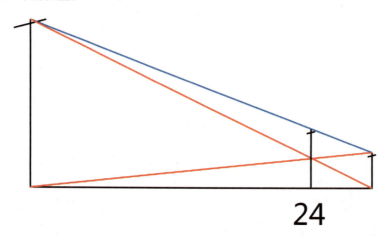

同理可得到各个过渡帧的位置，中割补充中间帧后就完成了一根电线杆从远处移动到眼前的透视运动的设计。

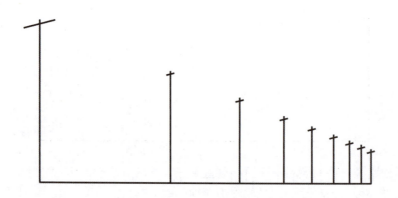

第3章
基础的研究方法

- 核心研究方法
- 基本力学分析
- 重要的跟随动作

3.1 核心研究方法

在探索无穷的运动规律时，人们往往会面临"生有涯、知无涯"的尴尬。如果人们无法将全部的运动规律记忆在大脑中，那么更重要的就是学会其研究方法。这可以帮助我们在未来面对新的动作设计时，能够快速准确地分析出运动规律。

在设计动作前，最初拿到的是关键帧，也就是分镜头或者设计稿。关键帧确立的是叙事画面，例如一个球被扔出后落地的镜头，关键帧只能确定当前镜头开始和结束时球的位置。然后是极端帧的设计，极端帧需要确定的是每次动作的起始画面和结束画面，这就需要从关键帧的初始画面开始进行力学的分析。

力学是事物之间运动关系的普遍规律。一旦镜头中的时间开始运转，也就是从帧数增加开始，在第2帧就要开始分析"力"对运动角色的影响，从而设计出合理、正确的动作。

3.2 基本力学分析

3.2.1 4种基本的力

影响人们身边事物运动最基本的4种力是"作用力""弹力""摩擦力"和"重力"。其中"作用力"是物体本身产生的，例如动物控制肢体的运动、利用肢体控制周围事物的运动等。而"弹力""摩擦力"和"重力"则是物体在运动过程中客观存在的，人们无论在任何环境，在做什么，都会受到这3种力的影响。

作用力是物体本身产生的，所以力的大小也是由创作者根据剧本情节的需要设计出来的。

弹力是由压力结合受压物体材质产生的。任何物体只要发生了弹性形变，就一定会对与它接触的物体产生弹力，一旦超出弹性形变范围，就会彻底失去弹力。弹力（塑性物体除外）的大小跟形变的大小成正比。在弹性限度内，形变越大，弹力也越大；形变消失，弹力就会随着消失。对于拉伸形变（或压缩形变）来说，伸长（或缩短）的幅度越大，产生的弹力就越大。对于弯曲变形来说，弯曲得越厉害，产生的弹力就越大。对于扭转形变来说，扭转得越厉害，产生的弹力就越大。弹力的方向与物体形变的方向相反。

摩擦力是两个互相接触的物体，当它们要发生或已经发生相对运动时，就会在接触面上产生一种阻碍相对运动的力，这种力就叫作摩擦力。影响摩擦力大小的因素是压力和接触面的粗糙程度。当接触面的粗糙程度相同时，压力越大，摩擦力越大；在压力大小相同时，接触面越粗糙，摩擦力越大。

重力是地球附近的一切物体受到地球吸引的力，方向永远是竖直向下，受到重力的大小跟物体本身的质量成正比。

案例分析

见视频"球弹"

本例讲解一个球从空中弹落地面的动作设计。首先，对这个球的运动规律进行研究，这要从关键帧开始进行力学分析。当球停在空中时，一旦时间启动，它就会受到两个力的作用，即重力和推力。推力决定了球的运动方向，因为重力的方向是固定垂直向下的，所以球便在不停地下降，这两个力的共同作用也就形成了球的曲线运动路径，也就是常说的抛物线。

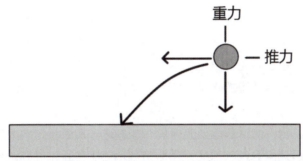

当球落下触地以后，另外两个力就会加入进来干扰这个球的运动轨迹，那就是摩擦力和弹力。弹力每次反弹高度、形变与速度的减少比例都是均匀的。因为弹力的大小跟形变的大小成正比，所以物体在落地后必定有一个变形的过程，因此球在触地后要加入一个变形然后恢复形状的小动作。再来看摩擦力，摩擦力衰减与物体运动速度是一个固定的值，但是摩擦力会根据两个因素(接触面粗糙程度和正压力)发生变化。

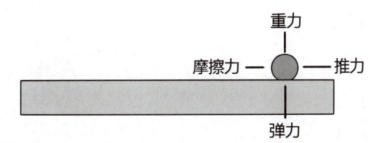

通过以上的力学分析，人们可以得到准确的运动路径和轨目。在弹动阶段，每个极端帧之间的距离都在以固定值递减，弹动高度由过渡帧决定。每个过渡帧的高度都在以固定比例递减，且停止弹动时推力并不会消失，可以根据摩擦力大小设计一段滚动速度递减的停止过程。最后这段滚动过程的轨目是独立的，因为这一过程始终受摩擦力的影响(没有弹起腾空过程)，所以速度递减得会较快。

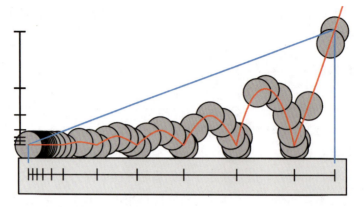

接下来是加速与减速的设计。下面通过一个水罐的例子来说明力的传递。

如果把力当作是水,那么受力物体就是一个水罐,施力的过程就是往罐里倒水的过程,而停止运动的过程就是水流失的过程。水罐里的水位高低代表了运动速度的快慢,因此就能理解为什么运动会有个加减速的时间,因为不管多粗的水管,装满一罐子水都是需要时间的,罐子里的水位升高也是需要时间的。相反,不管多粗的水管,漏光一罐子水也是需要时间的,罐子里的水位下降也同样需要时间,时间可以很短,但不可能不需要时间。

调整中间帧的位置,使球的运动变得具有加减速。加速就是增大位移,减速就是减小位移。球扔下来后速度会越来越快,然后落到地面后停止,并开始变形,变形恢复后球被弹起,速度越来越慢,直到停止,然后重新加速下降,直到再次接触地面。

等到弹力和推力都衰减后,弹起的高度会渐渐降低,加减速的过程会非常快。落地变形的程度渐渐变小时,变形与恢复原状的速度也会逐渐变得很快,直到忽略不计。

小技巧:Overlap的应用

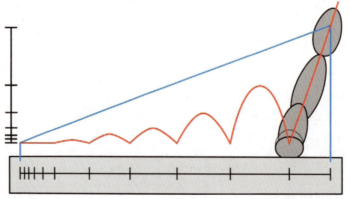

当物体运动速度过快,且两帧形体之间距离过大,播放时会形成闪动,影响动画质量。这时,可以使用Overlap的技巧,它可根据运动路径的方向拉伸中间的那一帧形体,让其连接上前后两帧形体来减少闪动,这个技巧源于现实中的运动模糊。

3.2.2 不同材质的表现方式

见视频"材质球弹"

下面根据3.2.1节所讲的力学分析方法,设计4种不同材质的球的弹动效果。

首先设定4个大小相同的球体,分别为柔软材质的球、坚硬材质的球、分量轻的球和分量重的球。让它们从同一高度下落,通过动作设计使观众感受到4种不同的材质。

柔软的球初次落地后首先表现出的是急剧的变形,由于材质柔软,它无法快速还原到最初的形态。因此整个变形过程将下落的冲击力释放以后不能转化成弹力,导致回弹动作变得非常小,仅仅弹起一点儿距离而已。接下来在落地后便直接停留在地面上,无力再次反弹。

根据力学规律,这里的设计思路是1~7帧为第1次下落,7~13帧是第1次反弹,13~17帧是第2次下落,17~21帧是第2次反弹,21~23帧是最后下落静止。确定好整体的弹动路径以后,再插入过渡帧来加入动作细节。首先在1~7帧中间插入第3帧,并在这帧中将球的位置向上移动,更靠近第1帧,也就是这个动作的起始帧。这样就把本来一个匀速下落的动作变成了自然的加速下落动作。在触地的第7帧以后加入一个变形的动作,也就是7~10帧从压扁再还原到初始形状的过程。这是第1次下落的缓冲动作,同时也是接下来反弹动作的预备动作。在13~17帧这个下落过程中,要插入13~15帧这3帧的静止帧,目的是把球在空中的动能全部转换为势能在瞬间表现出来。

在17~21帧第2次反弹中插入18和19帧来表现变形的过程。21和22帧表现了动能转换为势能的瞬间,由于这次弹起的力量很小,所以高度很低,空中停留时间也很短。

通过分析这个设计思路可以得知,极端帧的设计较容易,1、7、13、17、21、23这6个极端帧只是简单地将球的基本运动方式确定出来,整体动作中的力学和材质都靠过渡帧的设计来体现,这也是美式动画设计的核心——过渡帧,而非极端帧。

下面再来看一个硬球的弹跳动作设计。坚硬的物体在弹跳运动中会表现出两种情况，一种是完全不变形，那就无法弹起。这里设计的是另外一种，即变形后很快恢复初始形状，这样就会有较强的弹性。因为受下落势能的影响而变形的力，几乎全部会通过恢复初始形状而被释放出来。由于坚硬物体的变形恢复过程很快，所以在动画设计时可以省略，因为通过帧不能表现出极快速的变化。

整体设计思路还是先确定极端帧1、7、15、21和23帧以及3次弹跳，再依次在这些极端帧中间插入过渡帧，然后调整过渡帧的位置来生成预备缓冲动作以及力学变化。

沉重的球弹起本身就很困难，因为重力对它的影响很大，微微弹两下就会停住。

轻柔的球弹起后会明显受到空气阻力的影响，它在空中停留的时间会很长，而且上升和下落的时间较长，所以加减速变化会更明显。

3.2.3 滚动

见视频"轻的球""重的球"

下面用滚动进一步解释动画运动规律中的力学分析方法，下面我们来看一个滚动的案例。

首先面对的问题是：滚动时如何表现物体的质量呢？加减速又该如何设计呢？

前面曾提到过一个水罐的例子，把受力物体比作一个罐子，施力过程就好比往罐子里倒水，一旦水位提高，物体运动速度也会提高。那么为什么会出现推不动东西的现象呢？因为有摩擦力存在，摩擦力相当于一个漏水的管子，接在水罐底部。当注水管直径等于漏水管直径时，会发现倒多少水漏多少水，无法积攒水位，也就无法产生速度，从而球动不了，而摩擦力的大小就像是这个漏水管子的直径。

水罐的大小代表了物体的质量。也就是说，物体的质量越大，水位升高的速度就越慢，加速也越慢。相对而言，一旦球滚动起来，相当于漏水的过程也很漫长，减速也就越慢。

因为速度等于移动距离除以帧数，所以当移动距离固定时，只能通过增加帧数(时间)来减慢速度。在设计物体滚动时，根据力学原理就要在轨目两端不断中割来插入更多的帧，使加速和减速过程慢下来。

下图是一个小质量的球的滚动设计。图中位置靠下的轨目是移动的极端帧和过渡帧的位置，本来被平均分割的极端帧轨目，在两端的三分之一处插入过渡帧，这就可以看到一个微小的加减速过程。

下图是一个大质量球的滚动设计。图中位置靠下的轨目是移动的极端帧和过渡帧位置。在小质量球的轨目的基础上，进一步在两端插入过渡帧，就可以通过增大的加减速过程来表现出一个大质量球的滚动效果。

滚动的设计方法如下。

首先，测量一下球的周长就能得到每一圈移动的距离(直径 × π)。然后，用这个距离将整个移动距离分段，就能得到准确的极端帧。当然，用半圈来分轨目更容易在后续过程加入中间帧，参见上两张图中位置靠上的轨目。球的转动速度则由施力的大小和距离重心位置来决定的，施力越大转速越快，施力点距离重心越远，转速也越快。在设计转动轨目时不用考虑速度，只简单把每一圈或半圈的位置平均分割好，然后对照速度轨目绘制当时转动的位置即可。

3.3 重要的跟随动作

力学里分析跟随物体其实很简单,就像是两个水罐(主物体与跟随物体)之间由一个细水管连接着。水罐的大小由物体的重量决定,水管的粗细由两个物体的连接点灵活度决定,主物体里的水(力)源源不断地往跟随物体里灌,所以任何水(外力)灌进主物体,跟随物体都会分到水(力)。但是根据连接水管的粗细程度不同(连接点灵活度),水流(力传递)的时间就不一样长,会出现以下两种现象:

(1) 跟随物体始终沿着与主物体的连接处的运动路径前进。
(2) 连接点越灵活跟随物体反应速度越慢。

案例分析

见视频"柔软尾巴""坚硬尾巴"

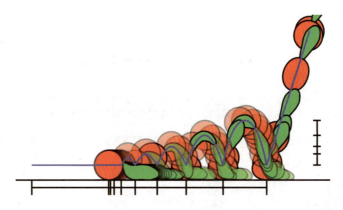

在这个球加"尾巴"弹动的案例里,只需将"尾巴"跟随球的运动曲线来设计移动即可。将"尾巴"分成3段,每段之间的运动错后1帧开始,离球越远的部分就越晚开始运动。将"尾巴"进行拆解,就像将它分成一个个小"水罐",然后再用细水管连接起来一样,这样就不难理解"跟随"这个动作了,像多个水罐逐一蓄水需要更多时间。离发力点越远,水罐也就离水源越远,排队灌水时间就越长。越柔软的物体分成的部分也就越多,"水罐"也就越多。

如果是一个坚硬的跟随物体,"水罐"变成了一个,"拖拽"的过程变得非常快。因为相比多个水罐逐一蓄水,一个水罐蓄水会快很多倍,所以越坚硬的物体"水罐"越少。

但是我们必须注意,主物体的"水罐"必须比跟随物体大,不然主物体就会变成拴在柱子上的球了,当柱子连接地球的时候,地球这个"水罐"可是超级大,当外力消失时,永远是小"水罐"跟随大"水罐"。

4.1 风的运动设计

4.1.1 波浪运动

见视频"波浪运动"

风是无形象的物体,在视觉上表现风需要借助被风吹动的物体,例如最典型的例子是飘动的旗帜,旗帜被风吹动的时候呈现出波浪形的运动。下面来看看波浪运动的设计思路。

一个基本的波浪运动与其他动作的设计思路一样,首先将其拆成若干段曲线,每段曲线由首尾两个端点和曲线顶端点这3点确定,然后确定这段运动的极端帧。

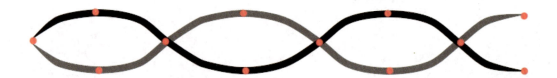

但在连接这些点的运动路径时,人们往往会犯一个由惯性思维引起的错误,即垂直连接这些点,使运动路径变成一个原地旋转伸缩的曲线。正确的波浪运动过渡帧是如下图所示的。

下面分析为何会得到这样的过渡帧。首先,将最靠近根部的第1段曲线拆分成3个点。第1个点是根部,它是不动的,第2个点是曲线顶点,它决定曲率,这里设成a点,最后一个点是这段曲线的末端,这里设成b点。从当前给出的极端帧可以很容易得到a点的极端帧的位置,而且只需中割两个极端帧垂直连线的路径就能得到过渡帧的位置。如果同理推导b点,那么b点就会变成一个不动点。但这是错误的,因为在这两个极端帧看出b点其实正好在过渡帧位置上,因此整个b点的动作相对于a点是一个跟随动作,延后了整整6帧。b点的极端帧位置其实也在a点的极端帧的高度上,这样的设计是为了符合力的传递原理。这里有个小细节需要注意,a点和根部之间也应该加上一个弯曲,以增加线的柔软度,第3章讲解过,分段越多运动越柔软。最后,可以根据极端帧和波浪运动的原理,设计出一个1(24)→6→12→18→24的循环动作。

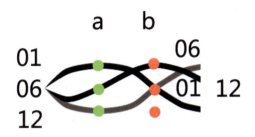

4.1.2 旗帜飘动

见视频"飘旗"

在了解波浪运动以后,再设计旗帜被风吹动的动作就容易很多了。

旗帜的飘动是一个平面的波浪运动,而平面是由线构成的。由3根波浪运动的线加上1根代表旗杆位置不动的线,就能设计出旗帜飘动动作的极端帧。

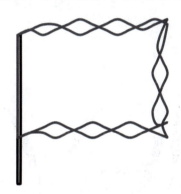

在这3根线中根据极端帧和波浪运动的原理,分别插入过渡帧,然后再中割得到中间帧,就完成了一个基本的旗帜飘动动作的设计。

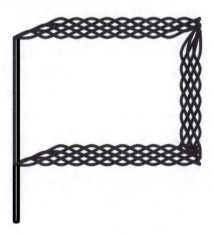

4.1.3 空旷环境下微风的表现方式

见视频"微风"

如果想要表现在空旷环境中的风，可以通过设计一些在空气中飘动的尘埃，让观众感受到有风吹动。尘埃很少只有1颗单独飘浮在空气中，往往是大量尘埃密布在空气中，因此尘埃的运动表现出来为根据运动路径往前流动的线段。之所以不用大量的点来表现尘埃群，是因为点运动后的拖影会呈现线状。因此在动画中表现空旷地带的风，往往使用类似漫画中速度线的方式。

4.1.4 在循环动作中插入帧的方法

见视频"芦苇"

在实际动画中表现风，更多情况下是利用场景中一些较轻柔物体的飘动来表现的。但是，如果物体一直做循环动作，时间长了观众就会觉得粗陋。因此在不同的镜头长度中，也要学会在一个循环动作中插入不同的动作，让整体表现丰富起来。

下面这张图是一个最基本的插帧的演示。

红色字表示的7帧画面是最初的循环动作，由于镜头时间较长，重复这个7帧的循环，会使观众觉得单调，所以在第3次循环的时候插入蓝色字表示的4帧。插帧的方式非常简单，只需任意选择初始循环动作中的一帧作为插入动作的初始极端帧，再选择初始循环动作中顺延下来的第2帧作为插入动作中的结束极端帧。确定了插入动作两端极端帧以后，就可以根据力学准则自由设计过渡帧，并通过中割补充中间帧来完成这个插入的动作了。在"芦苇"这个案例里，还插入了一段绿色字的动作，进一步丰富了整套循环动作，这样等于有了3套动作在轮流循环，但却缩减了工作量。

4.1.5 旋风

见视频"旋风"

旋风的表现方法与其他风一样，也是用速度线或者周围被风刮起的碎片来实现。但是旋风的运动路径较特殊，它是一个上升的螺旋线，周围物体不断地从这个螺旋形路径的底部进入并转动，然后上升，直到消失在云端。注意：周围物体进入路径的时间是分批次的，而且时间也是不规则错开的，这样才会显得自然生动。

案例分析

红色的螺旋线是运动路径，黑色的速度线是风吹起的尘埃，3根一组，从第1帧开始不断进入路径转动。每组速度线在路径上的转动速度是一样，但是进入路径的时间是错开的。这个案例是第1帧进入第1组，隔5帧进入第2组，隔6帧进入第3组，隔5帧进入第4组，隔2帧进入第5组，隔3帧进入第6组，隔2帧进入第7组……当速度线填满整个路径后，就可以作为接下来循环动作的第1帧，由此可设计成不断旋转的旋风。

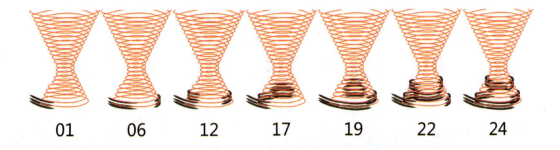

01　　06　　12　　17　　19　　22　　24

4.1.6 纸飘

当镜头表现的核心内容是风的时候，就需要非常精细的设计，让风看起来自然、柔软、无序是最需要把握的3种运动特质。为了表现这3种特质，在设计时要把握以下3点。

- 风力以曲线路径运动。
- 风力的强度不断变化。
- 风力要设计多股，并分出主副。

案例分析

见视频"纸飘"

本例讲解一张纸从地面上被吹起后落在不远处的动作设计。此动画的关键帧已经有了，动作整体时间长度是114帧。

本例共设计3股强度和路径都不同的风力，用蓝、绿、红色标出路径，其中蓝色和红色为主要风力，绿色为次要风力。从第1帧到第12帧是蓝色风吹出，风力中等，持续时间中等，表现为比较平稳地将纸张从地面上带起来。蓝色风结束后，从第12帧到第36帧进入绿色风，风力较弱且持续时间较长，属于柔弱绵长的微风，第36帧到第42帧，红色风吹来，风力强劲但持续时间很短，这是一个突兀的强节奏。最后是风停，纸张随着红色风的惯性翻转后，缓缓飘落地面。纸张的翻转，可以通过基本力学分析得到。

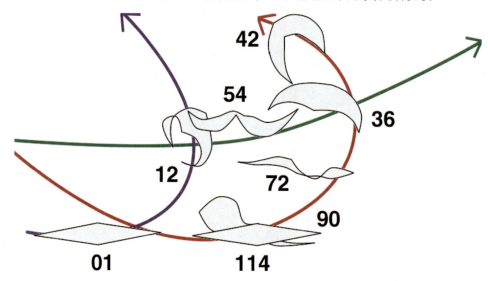

4.2 火的运动设计

4.2.1 火苗

比较典型的火苗变化有6种：摇摆、上升、下降、收缩、扩张与分离。这6种形态可以用来当作极端帧，也可以用来当作过渡帧，插在其他变化中间。例如极端帧是"上升"和"下降"，那么可以把"摇摆"当作过渡帧插进去，就会变成一个曲线扭动上升或下降的火苗，增加动作的层次感。

接下来将逐一介绍这6种形态变化。

> **案例分析**
>
> **摇摆**：见视频"烛火摇摆"
>
> 在空气自然流动的情况下，火苗会左右微微摇动。如果有风吹动，那么火苗就会随

着风的方向摇动，如果风往左吹，那么下图的过渡帧就只剩下第3帧了。

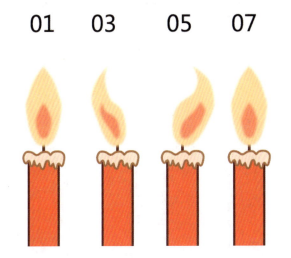

案例分析

上升：见视频"烛火上升"

火苗受自身热量所产生的气流影响，会向上拉伸。这个动作要在拉伸前加一个"收缩"的过渡帧，形成一个预备动作。

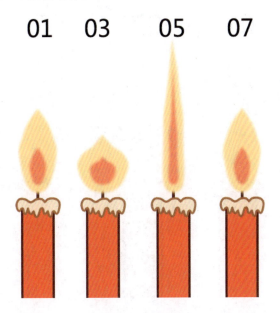

案例分析

下降：见视频"烛火下降"

火苗受到上方吹来的风的影响，会被挤压下降。

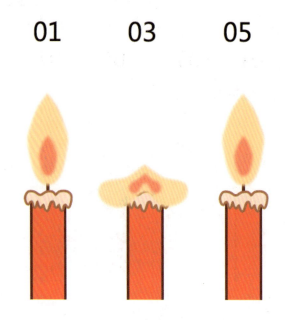

案例分析

收缩：见视频"烛火收缩"

在安静无风的情况下，因为燃烧物的材质不纯，所以火苗常见微微收缩的状态。

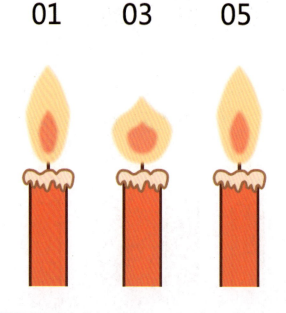

案例分析

扩张：见视频"烛火扩张"

同样，在无风的情况下，因为燃烧物的材质不纯，所以火苗也常常呈现扩张状态。

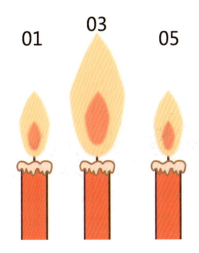

案例分析

分离：见视频"烛火分离"

"扩张"和"收缩"交替时，常常会出现一个火苗分离的过程。在这个"分离"动作中，从第1帧到第7帧的分离过程中，上半截火苗是一个上升并缩小直至消失的变化过程，下半截火苗则是一个压缩的过程。从第7帧返回第1帧时，则是单纯的下半截火苗恢复初始状态的过程，这时千万不要再让上半截火苗重新出现。

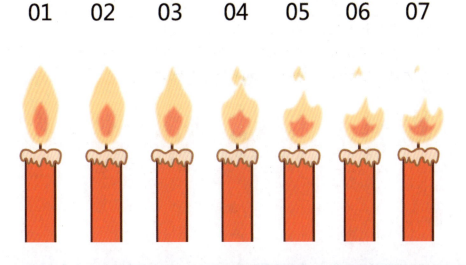

4.2.2 火堆

大火堆是由数个小火堆构成的，而小火堆是由大量火苗构成的。在运动时，小火堆的运动大方向是一致的，但要为每个小火堆设计不同的过渡帧，并且每个小火堆的循环开始时间也要错开，这样就会显得整个大火堆的运动自然而且层次分明。

案例分析

见视频"火堆"

这是一个简单的火堆燃烧动作设计,只用两个小火堆来组成一个大火堆。

当火燃烧起来后,这两个火堆就会错开3帧启动,运动方式是一个不断收缩上升的循环动作,上升到最高点以后,还会分离出一些小火苗在空中消散。

案例分析

见视频"火堆熄灭"

火堆的熄灭是一个个火苗分离消散的过程,切不可设计成一起下降最后消失的动作。始终要把握火焰没有体积和质量这个特点,动作设计得一定要节奏快,并且飘逸、无序。

本例讲解两堆火的逐个火苗分别上升和下降,然后消散。

4.3 水的运动设计

4.3.1 水滴

水看上去是无固定形态,且难以捉摸运动规律的物体,但是水本身仍然是有体积和质量的,它仍然会受到3种力的制约(张力即弹力)。在设计水时应该把它当作一个极其柔软的独立物体来对待。

案例分析

见视频"水滴"

本例讲解从水管中缓缓流出一滴水的动作设计。极端帧已经设计好,是从水滴未出现的水管开始,到一滴水滴出水管结束,总时长是42帧。

由于水本身具有极其柔软的特性,张力会让水滴形成一个球形,并且这个球形不断受到重力吸引,逐渐脱离水管内的水流。水滴在下降的过程中,受到空气阻力的影响,变成了常见的水滴形状。而整个过程变化是从水滴缓慢变形为球形开始,之后脱离水管,最后突然加速下落。

4.3.2 水流

当水滴连续不断地滴下,密度达到一定程度后就会形成水流。本来圆头尖尾的水滴会相互粘连在一起,变成一个圆柱体下降。但在做这个动作设计时,始终要清楚这个圆柱体是由大量球形水滴组成的,这样在动作设计上就会自然地设计成"跟随动作",不会变成一个僵硬的圆柱体下降动作。

■ 案例分析

见视频"小水流"

当水流较小时,水流出的初始动作与水滴流出类似,会先形成一个球形。直到突破张力的拉扯以后才变成水柱流下,而整个水柱也会因为受到张力影响的缘故,会比水管的直径小。整个过程是大量水滴不断突破张力下落然后组成水流的运动过程。

■ 案例分析

见视频"大水流"

当水流较大时,水压就会轻易突破张力,使张力显得微不足道。但在动画刚开始的时候,仍然要加入4帧来表现一下张力的存在,等突破张力形成水流以后,就不必考虑张力的影响了,将水流的直径扩大到跟水管一样即可。

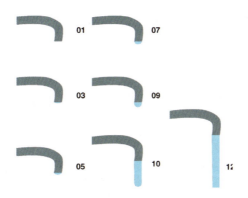

4.3.3 水滴落地

水滴由于表面张力的影响会维持一个固定的形状，但是在落地后张力受到破坏时，就会如同玻璃一样碎裂开。而碎裂的水滴相邻的部分会因为张力粘连在一起散开，独立的碎片则会因为空气阻力和重力，变成球形散开。并且在散落的过程中，水珠会不断散开，变得更细碎。

案例分析

见视频"水滴落地"

在水滴落地的一瞬间，会有个挤压变形的过程，等挤压到张力被突破以后，就会变成大量碎片弹出。这些碎片会向抛物线方向四散，并且越变越细碎，直到落地。

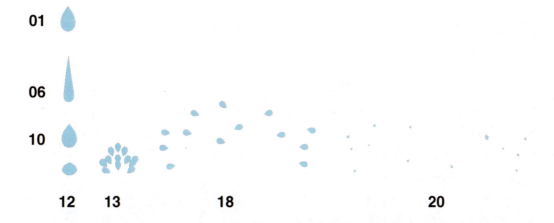

4.3.4 水纹

当物体落在水面上时，会形成水纹。水纹的运动规律是以受力点为中心，在水面上以圆形向外扩散，并且按照力学的基本原理，会有个加减速的过程。

案例分析

见视频"单独水纹""水纹群"

当物体落在水面上时，在接触点位置就会形成一个圆形水纹，并且不断加速向外扩散，直到消失。这个过程有两个重点：一是"扩散"，水纹并不是一个固定的圆形，它会越来越大；二是"加减速"，水纹刚开始扩散的速度较慢，在中途会达到峰值，最后逐渐减速直到消失，此时切勿设计成匀速运动。

4.3.5 浪

浪是由两股力形成的。一个是顺着浪的前进方向的推力，另一个是逆向浪的前进方向的水流阻力。两股力并不平行对抗，而是上下错开，所以将水流挤压成"浪"。其运动方式也是顺着这两股力的方向，在浪花产生后，先被水流冲击向后，同时又被推力挤压而形成"浪峰"，然后不断变大，并且开始往前移动。直到两股力的挤压减弱，"浪峰"受重力影响而落下，浪花会向前继续移动消散，直到水面恢复平静，然后等待下一股浪的来临，循环这一过程。

案例分析

见视频"浪""浪群"

浪峰形成的过程是个逐渐加速的过程，而倾倒的过程是整体速度的峰值，最后浪花消散的过程是个逐渐减速的过程。从浪花产生到浪峰被挤压到最高点，一共用了26帧时间，而浪峰倾倒只用了8帧时间。最后浪花消散，水面恢复平静用了38帧的时间。

注意：根据力学原理，浪的体积越大，加减速时间越长；浪的体积越小，加减速时间也就越短。

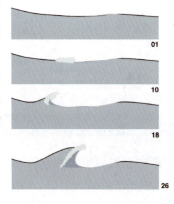

4.4 雨雪的运动设计

4.4.1 雨

雨是由大量高密度但不相连的水滴形成的。这些水滴受重力和风力的影响，不断下落。由于雨滴下落时速度较快，所以表现手段是根据雨滴运动的路径及方向绘制成线段。

根据视觉透视的原理，需要将雨分层处理，离镜头近的雨滴较大但是稀疏，离镜头远的雨滴较小但是密集，形成空间感。而且从视觉上，每一层的雨滴下落速度也不同，离镜头越近的雨滴，在视觉上下落速度也就越快；离镜头越远的雨滴，在视觉上下落速度越慢。

案例分析

见视频"小雨"

如果雨势较小，雨滴下落速度也就越慢，每一帧的雨滴密度也相对稀疏。画面最少分为前、中、后3层，每层的帧数不能少于3帧，因为一旦变成两帧循环，就会形成画面闪动。如果帧数太多，水滴速度又太慢，效果就不像下雨，因此要以3帧循环为基数。

这里前层是1、4、7 3个极端帧，第7帧等同于第1帧，根据运动路径中割补充中间帧后形成共6帧的循环动作。

中层相对于前层，每帧的雨滴较密，运动速度较慢。3个极端帧的时间位置向后移动，变成1、5、9帧，第9帧等同于第1帧。根据运动路径中割补充中间帧后形成共8帧的循环动作。

后层相对于中层，每帧的雨滴更密，运动速度更慢。3个极端帧的时间位置再次向后移动，变成1、6、11帧，第11帧等同于第1帧。根据运动路径中割补充中间帧后形成共10帧的循环动作。

案例分析

见视频"大雨"

在雨势较大时，雨滴下落速度较快，每一帧雨滴密度也会较大。这里为了表现大雨时雨滴极速下落的动作，因此前层只有4帧。

由于雨势非常大，雨滴下落速度很快，前后层的速度区别就会很小，几乎可以忽略不计。中层还是用4帧的速度表现，但雨滴密度更大。

同理，后层还是用4帧来表现，雨滴密度达到最大。

4.4.2 雪

雪与雨有很大的区别。雨是高速沿直线路径下降的，而雪是缓慢曲线下降的。由于雪花是固体，而且非常轻柔，受重力影响下降时，空气阻力和风力都在强烈地干扰它，导致它的运动路径是一个圆滑、无序的曲线。

在设计雪花群的时候，也是用分层设计来体现空间感。规则也一样，前层雪花密度较小而且雪花较大，后层雪花密度较大但是雪花较小。

案例分析

见视频"雪花"

由于前层雪花表现为稀疏，运动路径也较少，雪花较大，运动速度较快，因此运动

路径要设计成无序的曲线。在无风的状态下，这些雪花的运动路径整体方向是向下的。如果风力较强，就将这些雪花的运动路径的大方向顺着风向设计即可，并且风力越强，其路径越直。

中层的雪花更密集一些，因此运动路径也较多，但是雪花较小，运动速度较慢。

后层的雪花最密集，运动路径也最多，但是雪花也最小，运动速度最慢。

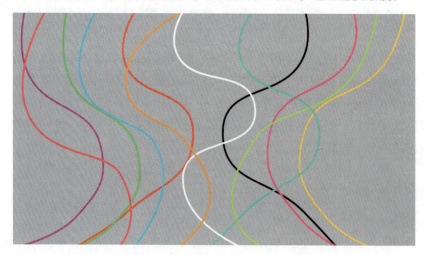

4.5 烟云的运动设计

烟和雪非常类似，它也是由大量无序的路径组成的。烟与雪最主要的区别是运动方向。由于烟比雪更轻，所以受风力的影响更大，它不受重力的影响，但会受到热气的影响向上浮动，路径会从发热点开始发散。确定路径后，烟球可以不断随着路径出现、移动即可。

■ 案例分析

见视频"浓烟"

在路径设计好之后，烟球的出现可以停顿一下，就会形成一股一股冒出来的烟。

4.6 光的运动设计

设计光的运动，最重要的就是要模拟出瞳孔缩小与放大的延迟过程。当眼睛直视强光时，瞳孔会自动缩小，减少进光量，保护视网膜。当周围环境中的光线较暗时，瞳孔就会自动放大，增大进光量，就可以看清周围的事物。当强光较快消失或者减弱时，周围环境中的光线会突然变暗甚至彻底变黑，此时只有等瞳孔重新放大后，周围的光线才能恢复亮度。这个变化并不是客观环境造成的，而且观察者的生理反应，往往容易被忽略。

■ 案例分析

见视频"闪光"

第1帧是正常的光照环境。

第2帧的光照开始加强，区分出明确的亮面与暗面。

第3帧的光照强度达到最大，这时整个环境会被分成逆光和亮光两大部分。

第4帧闪光结束,瞳孔开始急剧收缩,周围环境会突然变暗。

第5帧是彻底致盲,瞳孔收缩到最小,周围环境完全变黑。

第6帧视力开始恢复,瞳孔逐渐放大,周围环境开始逐渐恢复到初始帧状态。

第7帧是完全恢复到初始帧状态，这里可以接第1帧循环，变成不断地闪光的过程。

第5章
鱼类的动作设计

- 纺锤形鱼的运动设计
- 侧扁形鱼的运动设计
- 平扁形鱼的运动设计
- 棍棒形鱼的运动设计
- 蟹类的运动设计
- 章鱼的运动设计

5.1 纺锤形鱼的运动设计

纺锤形鱼的构成是由一条脊椎和肋骨负责保护内脏，上面附着大量肌肉和脂肪。纺锤形鱼有5种鳍来负责身体的平衡和运动，臀鳍和背鳍负责平衡身体并保持侧立，腹鳍也负责保持身体的侧立平衡，同时也起到保持游动方向的作用，防止随着水流横移。胸鳍也有保持身体平衡的作用，但主要作用是协助身体转向。尾鳍决定了运动方向和动力。

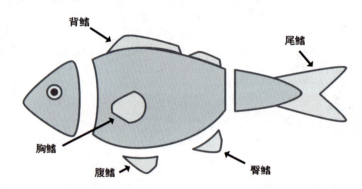

从结构上可以分析出，纺锤形鱼无法进行复杂的运动。基本动作是通过扭动身体和摆动尾鳍产生动力，摇动胸鳍控制方向并保持身体平衡。

案例分析

见视频"纺锤形鱼"

纺锤形鱼通过扭动身体来摆动尾鳍。尾鳍较柔软，而身体是由肌肉和脂肪构成的，较坚硬。由于这两者材质不同，当尾鳍受水的阻力时，会向身体相反的方向弯曲，形成一个S形。所以在第6帧到第18帧这个摆动动作之间，需要插入第8帧，加入一个尾鳍翻转过来的小动作。

5.2 侧扁形鱼的运动设计

侧扁形鱼的结构与纺锤形鱼类似。但是背鳍和臀鳍向后生长，辅助较小的尾鳍产生动力。因为它的身体非常扁，比纺锤形鱼更难保持平衡，所以腹鳍较长、大。协助转向的胸鳍较小，也导致侧扁形鱼运动很不灵活。

侧扁形鱼的运动方式与纺锤形鱼的运动方式相同。由于背鳍、臀鳍再加上尾鳍的整体面积较大，每次摆动产生的动力较大的同时，水带来的阻力也较强，所以整个运动的节奏会较慢。

■ 案例分析

见视频"侧扁形鱼"

侧扁形鱼每次摆动的循环时间比纺锤形鱼要长一倍，而且尾鳍的转向时间也应加大到6帧，并且胸鳍会一直摇动，目的是辅助保持身体平衡。

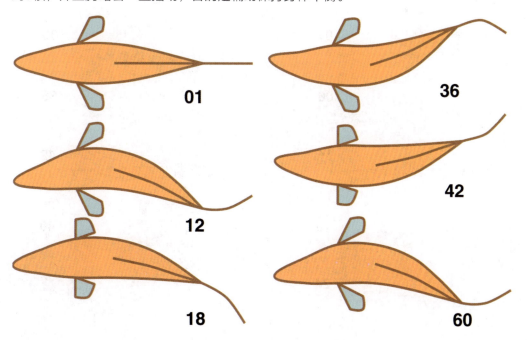

5.3 平扁形鱼的运动设计

平扁形鱼的结构虽然看上去古怪，但理解起来并不困难。只需将侧扁形鱼放平，并将两侧的眼睛集中到一侧，然后将背鳍、腹鳍、臀鳍全部连接成一片，变成身体两侧的鳍，并把胸鳍摘除。

平扁形鱼的主要动力来源于身体两侧翅膀一样的鳍。这两侧的鳍是以波浪运动方式慢慢挤压水而前进，整体速度较为缓慢。

■ 案例分析

见视频"平扁形鱼"

因为平扁形鱼两侧的鳍是波浪运动，所以要加入更多的过渡帧。

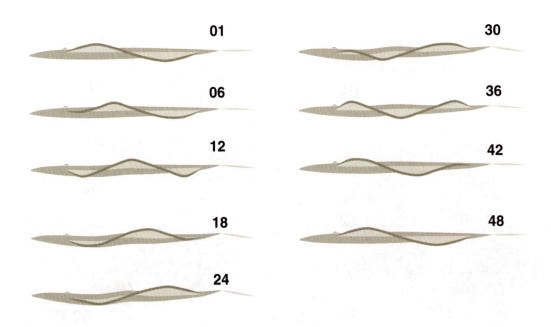

5.4 棍棒形鱼的运动设计

棍棒形鱼的构成和纺锤形鱼相似，只需将身体变成圆棍形并拉长，将整个尾鳍、背鳍、臀鳍、腹鳍连成一体，胸鳍仍然保留，保持平衡。

棍棒形鱼的运动已经跟鱼没有太大关系了。它的整个身体是横向的波浪形扭动，靠身体周围的一圈鳍挤压水产生动力。

案例分析

见视频"棍棒形鱼"

因为棍棒形鱼身体周围这圈鳍较短，所以鳍的翻转动作跟身体扭动是同步的，不会有独立的翻转动作。棍棒形鱼在扭动的时候，头是稳定在一个位置上的，不会随着身体的扭动而晃动，否则将无法控制运动方向。

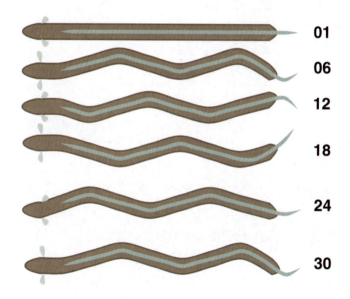

5.5 蟹类的运动设计

螃蟹其实不是鱼类生物，它们属于甲壳类生物，但是由于它们生活在水边，所以把它们归在鱼类里。蟹类的主要构成部分是躯干、钳子、大腿和小腿。蟹类产生动力的主要是

八条腿，躯干和钳子跟随腿的运动做上下起伏，当然钳子本身还有自己的运动方式。

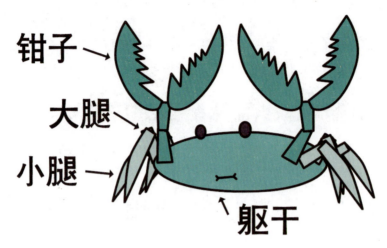

螃蟹运动时主要动力源于它的8条腿，因为螃蟹是横着移动的，所以两边的腿是配合运动。一侧的4条腿折叠起来，然后踢出产生推力，而另一侧的4条腿是在折叠时抓地，产生拉力。我们将其中一边的4条腿依次编号为A1、A2、A3、A4，另一边的4条腿编号为B1、B2、B3、B4。每侧的奇数腿运动方式一致，偶数腿运动正好相反，A、B两组腿的运动也是反向的。钳子和躯干跟随腿的折叠，伸展的节奏起伏，但是钳子本身又可以主动地运动。

案例分析

见视频"螃蟹"

在设计螃蟹运动时，由于结构复杂、关节较多，所以还是按照美式动画的核心设计思路将其拆解开，先从一条腿开始设计。本例设定这个螃蟹从右往左爬，因此右边的腿就负责推动身体。下面先从这个推的动作开始设计，第1帧和第7帧是收腿动作的极端帧，在这里要加一个抬腿的过渡帧，使这个收腿动作成为从腿抬起、折叠到落地的曲线运动路径，否则就会变成将腿从地面拖动折叠起来。接下来，第7帧和第13帧是用腿蹬踏地面推动身体的动作。这个动作的运动路径是贴地直线的，但是这里要注意一个加减速的问题，因此在第9帧位置上要插入一个极端帧，将腿的伸展距离变短，更靠近第7帧的位置，形成一个从腿慢慢加速到踢出的过程。

将右侧4条腿的极端帧按照奇偶数错开就能得到完整的右侧腿的动作。如果是循环动作，那么就将第13帧与第1帧设计成相同动作即可。

完成右侧腿的设计后，再来设计左侧腿，左侧腿相对右侧腿是相反的动作。也就是说，因为右侧腿一开始是折叠收腿动作，所以镜像位置上的左侧腿的第1帧到第7帧是伸腿动作。由于左侧腿负责抓地并拉动身躯，所以这个伸腿动作需要加入抬腿的过渡帧。从第

7帧到第13帧的收腿动作是直接抓地并拉动身躯的动作，运动路径就是贴地直线路径了。

接着，也是将左侧4条腿的极端帧按照奇偶数错开，就能得到完整的左侧腿的动作。最后再把躯干和钳子的上下晃动设计出来，当一半的腿收起时，躯干位置会下降；当这一半腿伸出时，躯干位置会上升。由于关节是柔软的，所以设计时一定将躯干相对于腿的极端帧的时间位置延后2帧，根据力的传递距离原则，钳子晃动的极端帧位置会相对躯干再延后2帧。

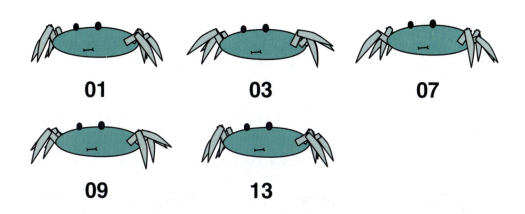

5.6 章鱼的运动设计

章鱼也不算是鱼类，它是软体动物，是由一个柔软的头部和一群同样柔软的触手构成。章鱼靠伸缩触手和从头部挤压出水流来产生动力。

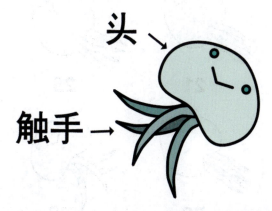

章鱼的运动模式比较简单，类似一个不断跳动的动作。章鱼弯曲聚拢触手将水吸入头部，然后踢出触手，同时将水挤压出头部，在接下来的漂动过程中，用触手调整方

向。需要注意的是，章鱼整个身体非常柔软，需要插入较多的过渡帧来形成跟随动作。

案例分析

见视频"章鱼"

　　动画从第1帧到第15帧是章鱼收缩触手和头部吸水的动作。在这个动作中，将过渡帧插在第4帧的位置，让触手先微微伸展，然后收缩形成一个预备动作。然后，再把另一个过渡帧插在第13帧的位置，使触手先弯曲，然后根部再往体内收。将动作分段完成，以增加动作的柔软性。

　　接下来，第15帧到第18帧就是发力的过程。首先触角踢出去，然后头部收缩将水挤压出去。这个动作很快而且有力，不要加过渡帧，否则会减弱力度。

　　第18帧到第39帧是章鱼在水中漂流的过程。这个过程中，如果不需要改变方向，那么触角就会放松地随着水流阻力做波浪式抖动。波浪式抖动只需重复插入2个过渡帧，使动作循环起来即可。

　　最后，从第39帧恢复到第48帧(也就是第1帧)的形态，接入下一次发力。

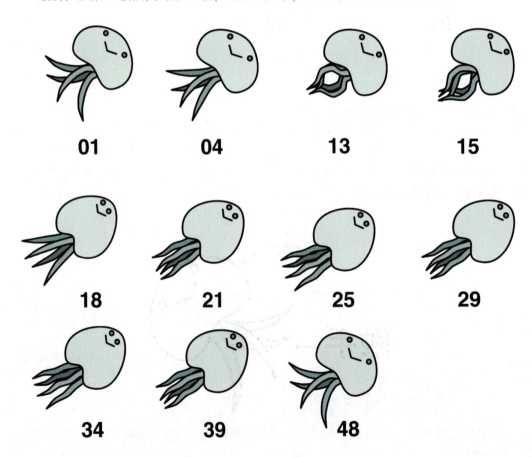

第6章
鸟类的动作设计

- 游禽的运动设计
- 陆禽的运动设计
- 飞禽的运动设计

6.1 游禽的运动设计

首先我们来了解游禽的结构,其实鸟类的身体结构基本相同,由头、颈、躯干、翼、尾、腿6个基本部分组成。游禽与其他鸟类的区别在于把爪子换成了脚蹼,方便它在游水时划水用。鸟类的腿部结构比较特殊,共有4个主要关节负责各部分的转动。最上面的关节连接胯骨,类似人类的大腿根部,转动幅度很大。接着往下来的一个关节类似人类的膝盖,只能向后弯曲转动。再往下的一个关节类似人的脚踝,活动范围是在前方180度左右转动。最后一个关节类似人类的脚趾,较为灵活,转动幅度较大。了解鸟类腿部构造以及各个关节的运动范围以后,接下来就不难推理出游禽的游泳动作了。

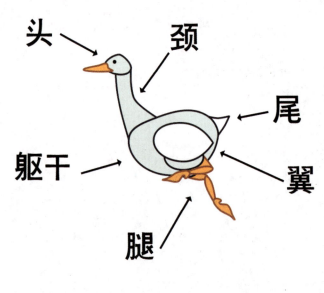

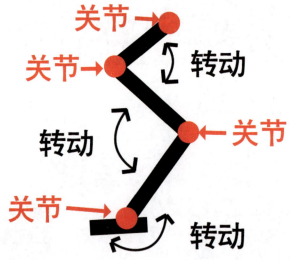

游禽在游泳时,双腿交替向后划水,头颈跟着划水的节奏前后晃动,整个躯干较稳定。双腿的动作只是交替折叠起来,然后向身体斜后方踢出,产生动力,并靠转动身体来改变方向。

案例分析

见视频"游禽"

面对这种结构较复杂的角色,设计思路还是先拆解再从核心动力产生的部分开始,逐一设计动作。游禽当然是从腿开始设计,腿的极端帧只有2个姿态,一个是像第1帧那样彻底折叠起来,另一个就是像第12帧那样完全伸展开。这里要在第6帧插入过渡帧,使脚踝关节显得柔软、放松,脚蹼变成一个跟随动作。也就是说,脚蹼的下压动作是从第6帧开始,比整个小腿的下压动作延迟6帧的时间。同样在第12帧到第24帧这个收拢腿的动作中间,也插入一个过渡帧,让脚蹼的上翻动作比小腿的收拢动作延迟6帧。在这2个部分插入过渡帧并设计成跟随动作目的是让整体动作更柔软、流畅。

在腿的动作确定以后,就可以根据腿的极端帧位置,推出头、尾、翼晃动的极端帧位置。但是,要让这3个部分相对腿的动作延迟3帧左右,变成跟随动作,否则动作太整齐会显得很僵硬。

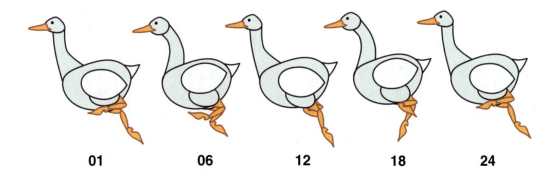

01　　　　**06**　　　　**12**　　　　**18**　　　　**24**

6.2　陆禽的运动设计

陆禽和游禽都是以走路为主的鸟类。从结构上它和游禽相同,只是脚蹼变成了爪子,方便抓地行走,主要运动方式是行走。

陆禽的走动是单腿支撑身体,另一条腿往前迈动这样一个往复的过程。迈腿的过程要注意有个抬腿的过渡帧,否则就会变成在地面上蹭脚的动作。走路的基本过程是:抬腿→往前迈→落腿→抬另一条腿→往前迈→落腿,这么一个循环的过程。

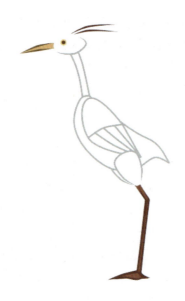

案例分析

见视频"陆禽"

　　陆禽行走的极端帧只有2帧,而且第1帧和第13帧只是镜像了左右腿的位置。在第7帧插入的过渡帧非常重要,这帧决定了迈腿的运动曲线的曲率,也决定了当前角色走路的基本姿态,通过改变这个过渡帧的抬腿高度,可以衍生出高抬腿走或者小步走的运动,直接造成角色气质的不同。注意第4帧,走路时是先把腿几乎垂直抬起再往前迈。第11帧也是一样,先把脚移到落地点上空的垂直位置,然后踏下,这是为了强调踩地的力量。

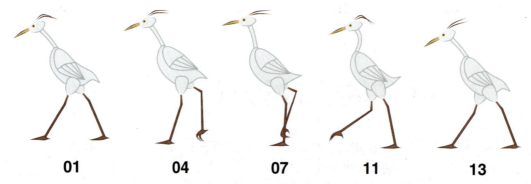

　　如果制作一个从画面走出去或者在画面里走动、位移的镜头,那么一定要注意支撑腿的脚是不移动的。抓住这个基本点,就不会出现滑步等错误动作。

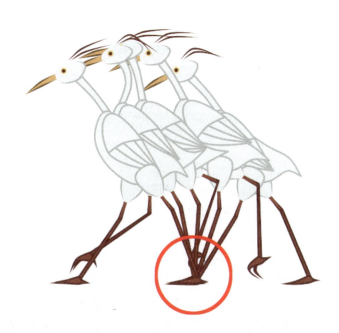

6.3 飞禽的运动设计

6.3.1 飞翔

 鸟类使用翅膀飞翔，要研究飞翔的动作就要先了解翅膀的结构。其实翅膀和人类的双臂很像，也是分两段，从翼骨往外附着肌肉和羽毛。鸟的翅膀看起来很大，其实骨骼和肌肉的比例和其他生物基本相同。由于有大量羽毛附着在肌肉上，羽毛生长规律是越靠近翼骨就越短，越靠外的羽毛就越长。

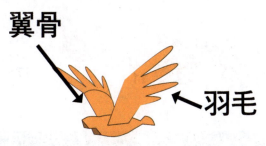

 鸟类飞翔靠的是翅膀的上下扇动。翅膀上抬时折叠收拢，可以减少面积，尽量不推动空气；翅膀下扇时会尽量展开，为了增大面积，尽量推动空气，产生向上的动力将身体浮在空中。大型鸟会在扇动翅膀后，将翅膀保持展开借助风力滑翔一段时间，因此身

体的移动呈一个上下波动的圆滑曲线。

翅膀上下扇动的根基是翼骨连接躯干的关节，围绕这个关节，离躯干最近的那一段翼骨上下挥动；离躯干较远的一段翼骨随着前一段翼骨挥动，由于两段翼骨中间有关节存在，因此这是一个跟随动作，后一段翼骨的动作相较前一段翼骨会延后一段时间。

案例分析

见视频"飞翔"

飞翔的极端帧一共3帧。第1帧是翅膀抬到最高点的状态，第11帧是翅膀下扇到最低点的状态，第13帧和第1帧一样，开始循环动作。这里第1帧到第11帧是翅膀往下扇的动作，这个动作首先要在第7帧的位置插入过渡帧，让两段翼骨向上弯曲，呈现出受风力扭曲的状态，强调这个状态是为了增强扇动翅膀的力度感。然后插入第3帧，让后半段翼骨延迟3帧往下扇，这也是为了表现两段翼骨之间的关节，使动作更柔软、顺畅。

第11帧到第19帧是翅膀向上抬起的动作。要在这个动作第15帧的位置插入过渡帧，让两段翼骨折叠起来，为了减少推动空气的力。接着，在第13帧的位置插入过渡帧，也是让后半段翼骨延迟3帧再向上折叠。

6.3.2 浮动

鸟类会通过扇动翅膀悬浮在空中。这个动作和飞翔类似，区别在于这时鸟类的身体会竖起来，翅膀呈45°高速扇动。整个身体的运动路径是个数字8的形状。

案例分析

见视频"浮动"

　　鸟在浮动时翅膀扇动的动作设计跟飞翔动作是一样的，身体移动是另外一个轨目。翅膀可以扇动得很快，8帧一个循环。鸟的身体可以自由地设计成24帧一个数字8形路径的循环，不必考虑翅膀扇动的节奏。

6.3.3　降落

　　鸟类的降落动作过程分为四步：首先展开翅膀滑翔，尽量接近地面；然后伸出双脚准备降落；接着将身体竖起来，双脚对准地面，收拢翅膀落地；落地后双腿弯曲缓冲下坠力。简单地说就是降低飞行高度以后，停止滑翔跳到地面上。

案例分析

见视频"降落"

　　第1帧到第24帧是滑翔降低飞行高度的过程，这个过程可以简单的直线冲下来，也可以插入过渡帧，呈现一个曲线下降的过程。其中第6帧到第24帧是一个伸出双脚的动作。第24帧到第30帧是竖起身体，收拢翅膀准备落地的过程。这个过程很快，只有6帧，所以不必插过渡帧，增加小动作。第30帧到第36帧是下落到地面的过程，在第36帧和第45帧之间插入过渡帧第39帧。这是一个下蹲的姿势，形成落地后的缓冲动作。第45帧到第54帧是鸟恢复站姿的过程。

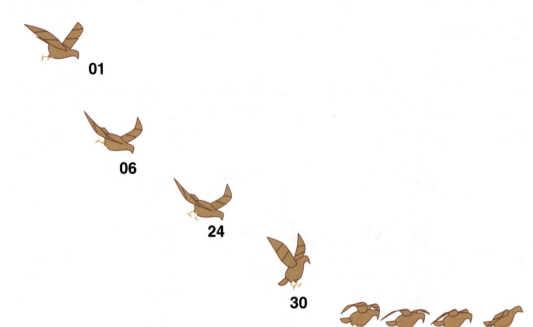

第7章

人类的动作设计

- 人类的行走动作设计
- 人类的跑步动作设计
- 人类的跳跃动作设计
- 人类的肢体语言设计
- 人类的表情动作设计
- 人类的口型动作设计

7.1 人类的行走动作设计

见视频"下半身走""全身走"

面对人类这样复杂的形体，首先要做的工作还是分析、拆解形体，使工作变得简单、直观。

首先，我们将移动和变形这两个最大的运动方式分开。人体的肌肉、皮肤和毛发是属于变形运动，这类运动难以控制而且变化微妙。这里只探讨与靠关节移动的骨骼的运动规律，因此就简单多了。但是，初学者在这里还是会被难住，通过观察日常生活中人类的行走，会发现几乎全身的骨骼都在移动。这么多骨骼，每一帧往哪儿移动？移动到哪儿呢？由此可见，单纯研究骨骼移动的运动也还是很复杂，下面不妨继续降低工作难度，将角色的骨骼拆解开。

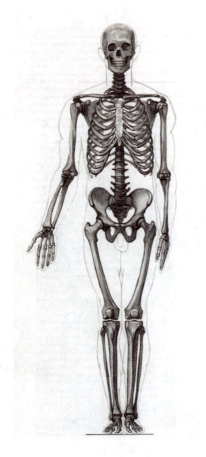
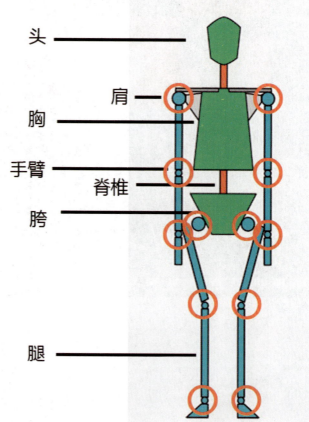

第7章 人类的动作设计

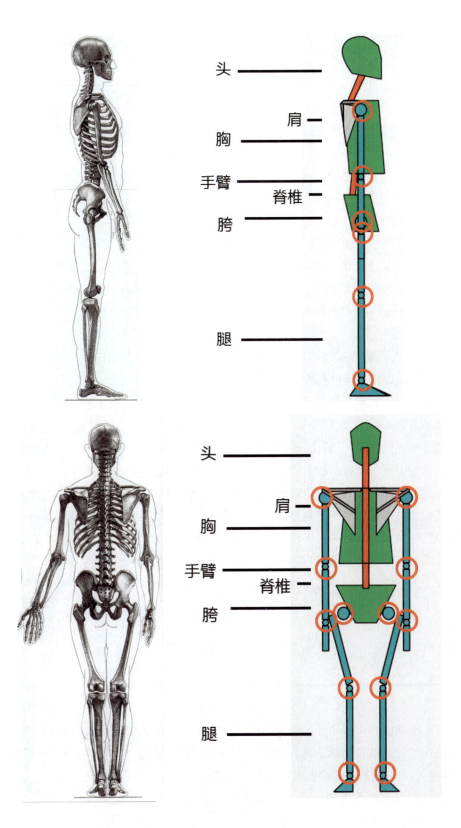

接下来将面对的一个新的问题就是如何拆解人体骨骼。这里把握的原则是：

"选择更能简化动作设计工作的拆解方式"。

如果竖着切会发现，另一半的动作几乎就是镜像这一半的动作，头、胸、胯、大臂、小臂、手、大腿、小腿、脚这些骨骼之间的移动关系丝毫没有减少，设计难度几乎没有减小。再来看横着切开的结果，当人体骨骼只剩下下半身的时候，需要考虑的部分就只剩下：胯、大腿、小腿、脚这4个部分了，难度被降低了一半还多。由此可见，最佳的拆解人体骨骼方式是拦腰切断。

拦腰切开以后会面临一个新的选择，从上半身开始还是下半身开始设计行走动作？这里我们把握的原则是：

"选择当前动作的动力核心部分"。

如果选择先设计上半身的动作，那么会遇到一个棘手的问题，就是确定胸廓在每一帧的位置。通过观察不难发现，人类在行走的时候身体是不断上下起伏的。如果抛开下半身，单纯分析上半身动作的话，将无法确定这个起伏的位置。但反观下半身，由于整个行走的动力都源于双脚，而脚的位置可以通过地面位置推理分析出来，与脚紧密连接的胯骨的位置也就能够推理得到。由此可见，作为动力核心的下半身的动作更容易设计。最佳的选择是从下半身开始设计动作。

确定了设计对象便可以从动画设计工序入手，先设计行走动作的极端帧。极端帧往往是动作的起始动作和结束动作，而且动作相当稳定。对于行走而言，每次换腿之间的双足踏地的姿势最稳定，既上一步的结束同时又是下一步的开始，非常适合当作极端帧。人走路的时间基本是一秒一个"完步"，即半秒一步，所以1帧、13帧、25帧这3帧是一个完步的极端帧位置。其中第25帧与第1帧重合，形成循环步。这里要注意一点，走路的动作很少有从行进中的极端帧开始的，所以一般都会从第1帧开始有个起始动作，直到行进中的完步时进入循环。下面这个案例中，从第13帧进入动作循环，第37帧循环结束，回到第13帧。极端帧设计成1帧—13帧—25帧—37帧。

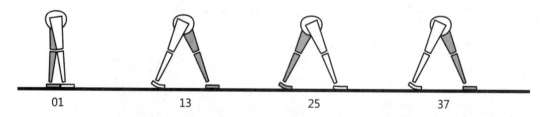

确定了极端帧的位置和姿势以后，再插入过渡帧。通过观察分析，可以将行走总结为"将腿轮流抬起放在身体前方"这样一个行为过程，因此过渡帧的姿势可以确定为将腿折叠抬起，位置可以中切极端帧，得到19帧和31帧。

这里有两个细节要注意，在设计单腿站立的"支撑腿"动作时，往往容易忽略加

减速而设计为匀速的向后滑动，那样就失去了蹬地施力的感觉，整个人也会显得轻飘飘的没有重量。因此要把过渡帧之前的部分加快，因为那是一个收腿的动作，没有任何阻力，相对速度就会较快。而过渡帧之后的动作是开始蹬地的动作，出现了阻力，相对速度就会较慢，因此这部分动作就会变慢。这里可以将支撑腿的过渡帧往起始极端帧位置移动2帧，由第19帧变为第17帧。用中间画连接起来以后，就会发现第19帧支撑腿的姿态变成了向前倾斜而非直立了，这样就能得到第19帧正确的支撑腿过渡帧姿势。

同样，在设计折叠抬起的"运动腿"的动作时也不能忽略加减速。当脚离地抬起时，蹬地时的阻力消失了速度会较快。但当越过中间帧位置以后向下踏地时就会在肌肉的控制下减速，不然就会踩在地面上。分析出加减速位置以后，就可以按照设计"支撑腿"动作时的操作手法，同样照搬到"运动腿"的动作设计上。把过渡帧的位置向起始极端帧位置移动2帧，由第19帧变为第17帧，再用中间画连接起来，得到第19帧正确的姿势。

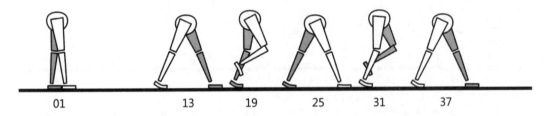

接下来要进一步增加过渡帧，让这个走路的动作更细腻、自然。通过观察发现，人类在行走的时候，并不是蹬地以后脚就直接向前沿抛物线移动的。因为人行走的速度较慢，动作幅度较小，所以"运动腿"在悬空后会有一个微小的空中滞留动作，等待一下受地面摩擦力影响而运动速度较慢的"支撑腿"，从而让两者运动节奏一致。因此在初始极端帧和顶点位置的过渡帧之间，要加入一个垂直抬高脚的过渡帧。在落脚时，为了让动作更圆润，也要插入一个过渡帧，将脚踝的移动变成一个曲线。这样使"运动腿"的动作变为：垂直抬起——向上移动——斜下落地这3段的曲线运动。这里要注意，曲线是由脚踝划出的。

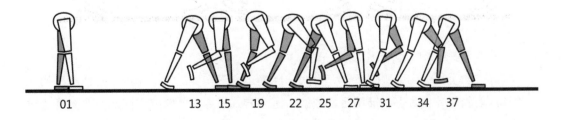

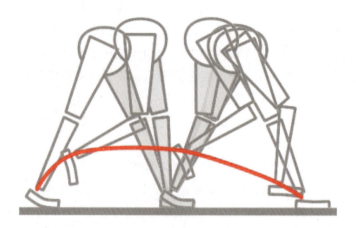

最后加入起始动作。范例中的起始姿势是直立的状态，起始动作自然也就设计成向前迈腿，走一小步，进入循环步。

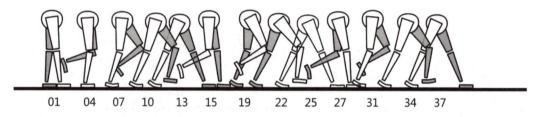

行走时有个细节要注意，就是"运动脚"落地的时候让脚后跟先触地，然后脚掌再整个接触地面，强调踏地这个动作。这帧只需加在每次"运动脚"落地极端帧之前的一帧即可。

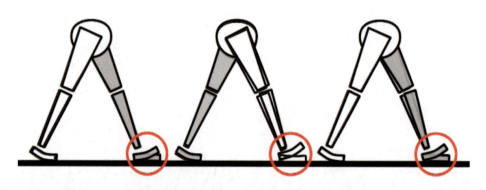

完成下半身动作以后，记得动检一下。

接下来加上脊椎和胸廓的运动。根据已经确定的下半身动作来分析、推理脊椎和胸廓的动作。脊椎是由许多骨节组合而成的，运动方式是最为柔软的，因此整个胸廓和脊椎在肌肉放松的情况下，是跟随胯骨运动的。当胯骨升高时，脊椎也会受力挺直，胸廓

向上向后移动；当胯骨降低时，脊椎跟着受力弯曲，胸廓向下向前移动。由于走路行进的力源于脚，距离脊椎和胸廓较远，而且脊椎本身又柔软，最终导致胸廓和脊椎的运动会延迟于胯骨的动作3帧。根据胯骨的极端帧位置第7、13、19、25、31、37帧，在这基础上加3，推理出胸廓和脊椎的极端帧位置是第10、16、22、28、34、40帧。由于胸廓和脊椎的运动极端帧位置只有2个，所以可以减去后面重复的极端帧，变成第10、16、22帧循环动作即可。最后在胸廓和脊椎的极端帧之间加入过渡帧，让整个动作变成曲线动作，显得更圆滑、自然。

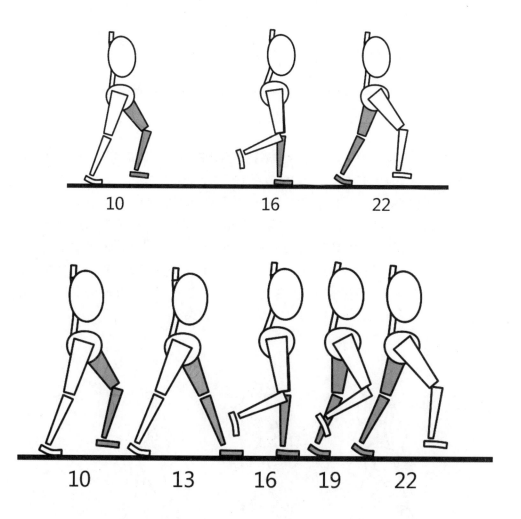

接下来加上头，头的运动基于胸廓和脊椎来推理。通过分析发现受力方向一样，也是跟随胸廓上升和下降。脖子相较整条脊椎而言并不柔软，所以头的极端帧位置只比脊椎和胸廓延迟2帧即可，第12、18、24帧循环。最后在中间插入过渡帧，得到完整的头部运动。

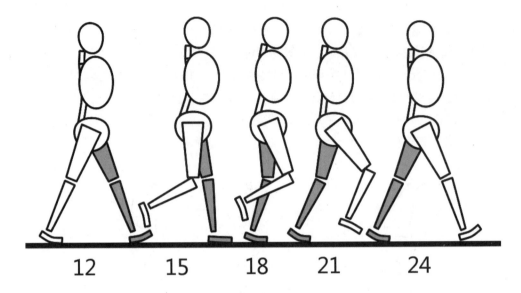

接下来加入双臂。双臂的动作是根据双腿来推理的。人的行走有固定的韵律，双臂的摆动相较双腿是个镜像的关系，极端帧位置也相同，即第13、25、37帧。但这里要注意，行走时小臂的摆动比大臂的幅度要大很多，大臂会先达到极端帧位置，再等待小臂到达极端帧位置，形成类似跟随动作的效果。小臂的极端帧位置相对大臂就会延迟2帧，变成第15、27、39帧，而大臂在每个极端帧位置会停留2帧。然后调整小臂的加减速，将摆动过程中的中间一帧设为过渡帧，再往后挪动3帧，这样就形成开始摆臂缓慢然后逐渐加速的过程。过渡帧位置在第23帧和35帧。最后，加入肩膀的微微上下抖动。人在行走时，迈左腿时右肩会上移，左肩下沉，迈右腿时反过来。

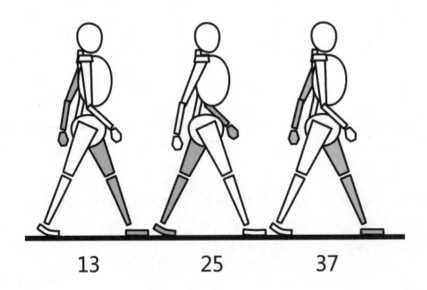

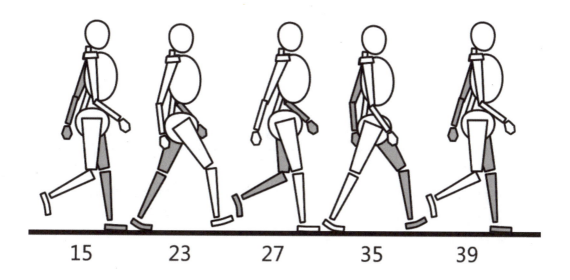

15　　　　23　　　　27　　　　35　　　　39

7.2　人类的跑步动作设计

见视频"人类跑"

人类的跑步动作与行走动作相近，可以基于行走动作来设计跑步动作。首先通过拆解结构来简化工作难度。从下半身开始研究，人在跑动时与走动最大的不同之处有两个：第1个是增加了双足离地的腾空动作；第2个是双脚交替落地。为什么说这两个特征是区别行走与跑步的最大区别呢？首先来看竞走的核心规则：竞走运动员必须始终保持至少有一只脚与地面接触。这就表明，无论如何快速地行走，只要不是双足同时离地，就属于行走动作。下面再来看，当完成双足腾空的动作以后，为了能换腿进行下一步跑动，只能选择单腿落地作为支撑腿，让另一条腿迈向前方，如果双足同时落地，就变成了向前跳动。

通过分析行走动作可以得知，在过渡帧之前2帧(第5帧)的位置正是支撑腿发力的起始位置，而跑动的设计可以先照搬过来，将第5帧作为发力的开始帧。由于跑动需要身体腾空的过程，所以整个蓄力动作的幅度会增大，支撑腿会更弯曲，胯骨也随之更下沉。但这个变化很微妙，千万别做过了。如果支撑腿过分向下弯曲蓄力，动作就会接近跳动了，腾空动作应该接在行走动作的胯骨最高点后就行。在过渡帧的后2帧位置(第9帧)双脚开始离地，一直到第12帧落地，到第13帧回到极端帧位置，一共3帧腾空时间，其他帧都与行走类似。但由于极端帧姿态变成单腿落地，所以折叠腿的动作变成收腿动作，而不再是提起腿的动作。

根据行走动作推理确定姿势以后,可以通过减少帧数,加快跑步速度。这时可以相对行走减少一半的帧数,由13帧变成7帧,得到一个跑步的基本速度。减少帧数的方式是每3帧抽取中间的那一帧。

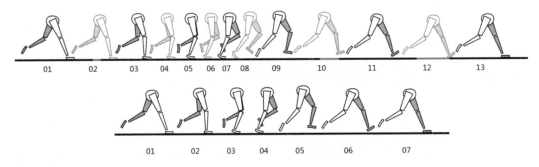

接下来加入上半身的动作。由于跑步时动作幅度变大,肌肉紧绷的程度也加剧,大臂与小臂变成同步运动,所以双臂的极端帧位置只要根据双脚极端帧位置摆好即可,不存在过渡帧,然后加上肩膀的高低变化即可。变化方式与行走相同,但是运动幅度相比行走会略微加大。脊椎的运动在跑动中有明显变化,主要集中在极端帧上。除了微微的左右摇摆以外,还应该加上前后弯曲,来增加躯干的整体弹性。头部的晃动尽量稳定在一个水平面上,脊椎向上弯曲时微微低头,脊椎向下弯曲时微微抬头。

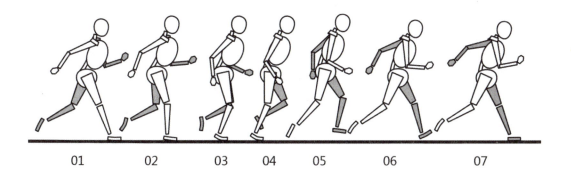

7.3 人类的跳跃动作设计

见视频"人类垂直跳""人类前跳"

在分析人类做跳跃动作时,还是将上半身和下半身拆开,上半身基于下半身的动作来设计。上半身以臀部为中心点平衡全身重心,下半身动作设计首先要考虑的是蓄力动作。跳跃就像弹簧弹动一样,首先需要全身压缩,尤其是双腿和腰部。垂直跳跃没有重心偏移的动作,在折叠好身体后,弹射出去即可。这里需要注意的是,我们设计在第16帧彻底完成预备动作,但是下半身下蹲的动作会在第13帧提前完成预备动作,然后等3帧,让手臂摆动完成后再进行弹射。这4帧的小等待是为了清晰分出蓄力到弹射这两个阶段。在到第24帧最高点之前有个加速过程,所以第16帧到20帧双脚是不离地的,直到第20帧开始双脚离地,第24帧垂直跳到最高点,仍然加入一个2帧的等待。但是让手臂向上挥舞的极端帧落在第26帧,为了强调弹射力和重力对当前角色作用比重的转换过程,在第31帧落地。落地后仍有一个下蹲的缓冲动作,在第38帧与第13帧重叠,将缓冲动作与蓄力动作合并,重复跳跃动作。

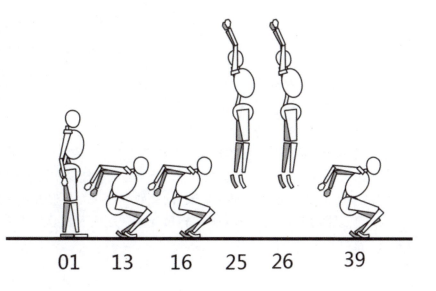

我们接下来看变向跳跃。如果是向前跳跃，那么可以在蓄力动作中加入一个变向的动作。以上一个垂直跳跃为基础修改，第13帧下半身完成准备动作后把等待时间缩短为2帧，第14帧就进入变向动作。到第17帧结束，然后立刻弹出，到第26帧落地。在空中这段滑行过程需要在中间加入过渡帧第22帧，让整个身体以臀部为基点划出一个圆滑的曲线运动路径。这里有个细节需要注意，那就是在第22帧后面插入一帧，将下落动作开始的第22帧改为平行向前移动一帧，然后再开始下落，目的是强调动能势能的转换过程。落地后第26帧到第30帧加入一个下蹲的缓冲动作，在第42帧站起身，整套动作完成。

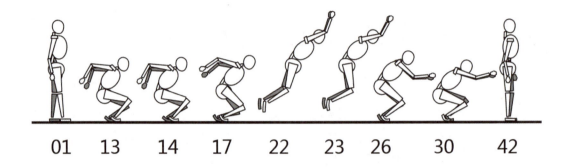

7.4 人类的肢体语言设计

见视频"内向""外向"

人类的行为方式可以表达出个体的性格特征。下面通过一个案例来讲述肢体语言的设计思路。

行为：见面握手，听对方谈话，和对方告别。

性格：A. 内向、自卑

　　　B. 外向、自傲

握手动作因为内向，情绪外放和传递都会缓慢，所以伸手动作也会缓慢。自卑导致角色会用双手去握手，双倍的礼貌表现自己处于较低的地位，反映了角色内心对自己的认知。晃动对方手臂时会非常用力，上半身都动起来，这样的设计为了表达角色自卑的一面，渴望让对方感受到自己的尊敬并且极力表现诚恳。但这样又会与内向冲突，所以握手过程设计出微妙的轻重变化，表现出内心两种性格的矛盾和自我挣扎。

在接入第2段"听对方谈话"的过渡动作中，加入了一个小的踱步动作，右脚往前微微错动了一步，为了表现角色不安的心理，当然，这不安源于自卑。

这个案例的动作因为自卑而且内向，所以主角一直弯着腰并不断点头，表示听懂对方表达的意思，并且给出一个强烈的反应。后半段动作为了使自卑心理表现得更强烈些，所以设计了一个向后踱步的动作，踱步的过程中仍不忘点头，生怕怠慢了对方。最后通过摸着头和点头的动作来结束"听对方谈话"这一段动作。

在最后的"告别"动作的设计中加入了2个矛盾的小动作，想先向前踱步送人家出去，但是又因内向的性格又往回踱了半步，同时深鞠躬送客，等对方完全离去以后，再直起腰。整个动作设计是基于自卑这个性格的，中途内向的性格几次形成矛盾的动作细节。

相对于"内向、自卑"性格动作设计中的诸多矛盾细节，"外向、自傲"这种性格表现出来就较为统一。首先在握手动作的设计上，可以从远处就伸手，是单手伸出而且不举高，等着对方来迁就他伸出的手，这个细节表现出自傲的性格。握手的同时向前走半步，对握手对象的空间进行挤压，形成气势上的压迫，也是为了表现外向和自傲。

"听对方谈话"时，始终直腰、低头、双手叉腰，这个动作是为了表现自傲。同时配合一个小小的抬头走神、抖脚、换腿这些表示不耐烦的动作细节，更进一步表现对谈话对象的蔑视。

最后"告别"时只是随便摆了几下手。为了表现"随便"的状态，在"听对方谈话"和"摆手告别"动作之间没有设计停顿来强调这2段动作之间的节奏，而是直接顺着接了起来。最终还是用蔑视对方来表现主角自傲的性格，而且摆手时手臂保持不动，只是手腕转动了几下，带有强烈的表演性，从这点上表现主角外向的性格特征。

7.5 人类的表情动作设计

见视频"悲""怒""笑"

设计表情时要先参考角色设计时已经设计好的定制表情。定制表情是角色设计阶段由造型师在设计角色造型时，根据剧本描述的角色性格，设计的一系列最能表现角色气质性格的表情。

定制表情往往作为极端帧来使用，因为那是符号化的标志性表情，最需要强调。但是中间过程也需要设计，不能简单地从A定制动作直接补间到B定制动作，而是要在中间设计一个T过渡帧，使整个表情呈"曲线"式变化。

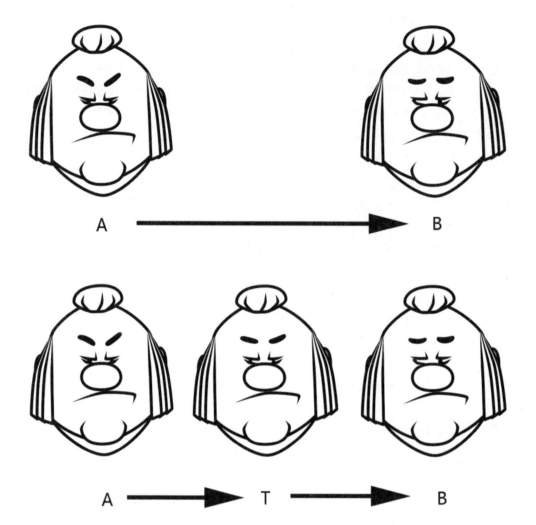

在上面的图示中,我们将眼珠向旁边转动这个动作,加了一个向下看的过渡帧,使得整个动作圆滑了许多。

在定制表情帧(极端帧)上一般要停5~8帧,目的是强调这帧动作,让观众看清。有时表情变化很快,3、4帧就过去了,观众往往没有注意到这个变化过程,所以常常在较快的表情变化前加入大量预备动作,例如眨眼、吸鼻子、摇头等。用一系列小动作来吸引观众的视觉,再开始表情变化。当然预备动作的设计需要符合当前情绪的积淀,例如往往在一个悲伤的表情前面配合眨眼的预备动作,让观众感觉到角色在试图抑制泪水,这个动作也表明了人物内心悲伤情绪的积淀过程,然后变化到流泪的表情。

表现愤怒的情绪时,往往加入单眼皮抽搐、深呼吸、鼻子抖动、摇头等预备动作。

表现欢乐的情绪时,常用的预备动作是抬头、挤眼、挑眉、转眼珠等。

7.6 人类的口型动作设计

人类常见的8种口型的发音如下。

(1) 鼻音、闭口音——M、N、B、P。

(2) 闭齿音——Y、Z、S、C。

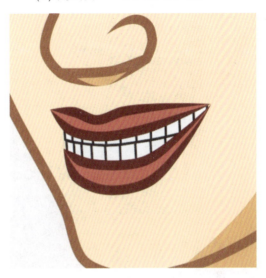

(3) 微张嘴,舌头平放的喉音——E、H、G、K。

(4) 张大嘴的发音——A、AN、ANG。

(5) 上牙微咬下嘴唇的发音——F。

(6) 圆口型发音——O、ON、ONG。

(7) 张嘴、翘舌发音——L。

(8) 噘嘴发音——U、Ü。

在设计整段对话的时候要注意，并不是每个音节都要有一个对应口型的极端帧，而是在每个词组的前后加入极端帧即可。因为人在对话时，平均1秒会出现4种口型变化。

人类动作设计的后期需要有大量的表演经验。这种能力的培养可以通过截取精彩的专业演员的表演镜头，逐帧分析临摹并融入所学的动画技巧再创作，不断循环这个过程来提高自己对表演的设计能力。

8.1 爪类动物的动作设计

8.1.1 爪类动物的行走动作设计

见视频"爪类后肢走""爪类前肢走""爪类躯干走""爪类行走"

我们在研究爪类动物的运动规律之前，还是先分析研究对象的形体结构。通过上一章对人类运动规律的研究，不难发现爪类动物的形体结构与人类非常接近，酷似一个趴着爬行的人类，区别在于爪类动物有着一直跷起的脚掌。

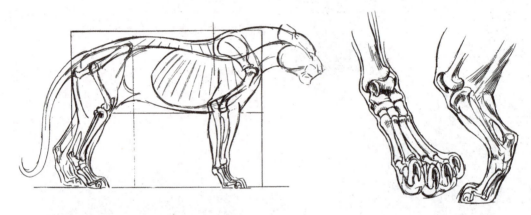

既然爪类动物与人类形体结构相似，那么不妨基于人类的运动规律对其进行研究分析。

首先还是分析出最稳定的体块。由于爪类动物类似趴着的人类，因此除了胯部这一稳定体块之外，还加入了由前爪支撑的胸廓这一稳定体块。

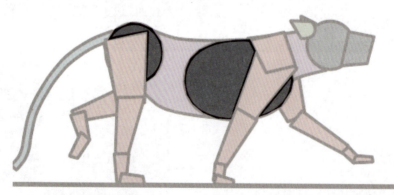

然后，根据爪类动物两个稳定体块的位置，将其拆解成前身和后身两个部分，并逐一进行动作设计，这同样是为了减小设计难度。别忘了将尾巴和头、颈也拆去。

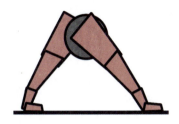 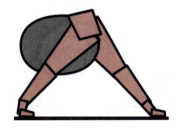

通过上一章对人类行走的学习已经了解到，行走的基本运动原理就是根据想要移动的方向，将双足交替放置到身体的前方，每一步的中间都有一个折叠运动腿让单脚离地的过程。仿照人类的行走规律，便可以得到爪类动物后半身行走的极端帧和过渡帧的基本形态。动作的时间也可以仿照人类行走的时间：1帧—7帧—13帧—19帧—25帧为一个完步。

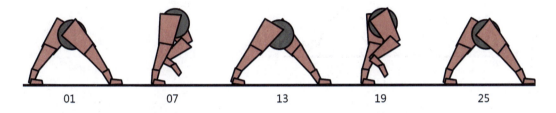

这里要注意的是，在7、19这2个过渡帧上，胯部会被支撑腿顶起处于高位，因此整个胯部的基本运动曲线将会是波浪形的。

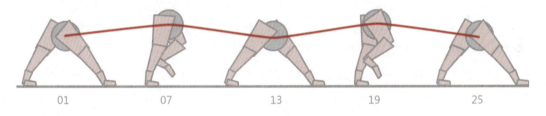

根据极端帧和过渡帧，确立基本体块结构移动路径后，再来对动作细节进行设计和调整。

参照人类的行走，在运动腿的运动路径上插入更多的过渡帧来逐步细分这个迈腿的动作。1帧—7帧—13帧目前是一个标准的曲线运动，第7帧是这个曲线的顶点，可以先在1～7帧的中间第4帧位置插入过渡帧，让运动腿折叠将脚抬起，同时蜷缩脚趾强调抓地动作的力量。我们在第2章中讲过，任何物体的移动，都有一个施力加速的过程，爪类动物也不例外。因此这个抬脚的过渡帧不会在第4帧上，而会在更靠近曲线顶点的第5帧上。这样整个抬脚动作就会形成一个加速过程，1～5帧开始施力抬脚，5～7帧达到最大速度将脚抬到最高点。

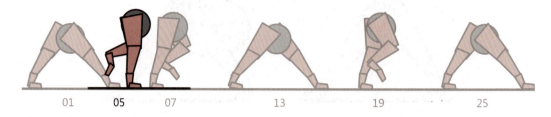

同理，我们不难推出落脚的动作。抬腿本身是由肌肉控制的动作，落脚时也不是自由落体，因此落脚是一个减速的过程。我们应该将7～13帧之间的过渡帧插在靠近曲线顶点的第9帧位置上，让脚趾向上翘起，强调踏地的动作。

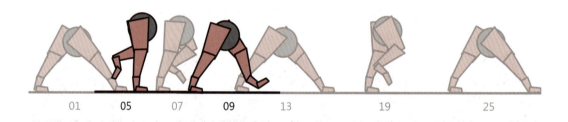

确定了运动腿的动作后，再来设计支撑腿。支撑腿在整个行走过程中是前行动力产生的核心。支撑腿有个向地面施力的过程，所以绝不是匀速运动，而是一个加速运动。但前6帧只是顺着上一次蹬踏的惯性完成的移动，下一次蹬踏的施力过程是在第7帧过渡帧之后开始的。因为加速运动需要施力时间，所以前半段运动的速度就会比后半段快，应该把第7帧过渡帧移动至第5帧。因为支撑腿的过渡帧位置发生变化，所以胯部最高点的位置也根据支撑腿的垂直状态错后到第4帧和第16帧上。

13～25帧的动作可以完全镜像1～13帧的动作，第25帧与第1帧重合，将中间帧补充后就完成了后半身的一个完步。

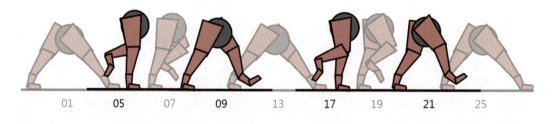

前半身同理可得。与后半身不同的是，折叠前腿的时候，关节位置朝后，与后腿方向相反。

第8章 四足动物的动作设计

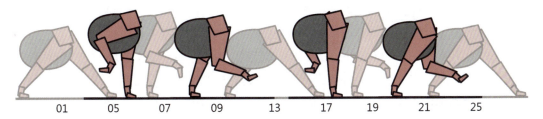

当前半身和后半身组合起来时，通过动检会发现原本正确、细致的两部分，现在看起来都错了。但这错并不在每个部分的动作上，而是组合的错误。爪类动物与人的动作最大的区别就是四足着地支撑身体，如果将其设计成与人类一样，前肢后肢同时行动，会看到两个支撑腿一起发力，但是在双腿发力时究竟是什么在支撑着身体呢？因此可以判断身体在此时失去支撑点，这也是组合后动作古怪的错误根源。正确的做法是将前肢的极端帧与后肢的曲线顶点位置的过渡帧时间重叠，这样就会形成前后两组腿交替发力的正确动作，后肢的极端帧位置应该是1帧、13帧、25帧，前肢的极端帧位置应该是7、19帧、31帧。前肢的极端帧无法从第1帧开始，因此要加上一个1~7帧的起始动作，从第7帧开始整体进入循环行走的动作。

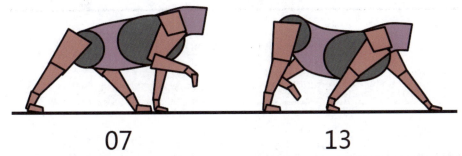

接下来加入头部的动作。前面已经确定了整个躯干和四肢的动作，基于已经确定的这些动作，再推理头部的动作就非常简单了。几乎所有动物在运动中都有一个特点，就是头部的移动非常小，这其实是为了稳定视觉做出的本能反应。大家都知道，如果头部长时间剧烈颠簸与旋转，就会造成头晕甚至呕吐。动物也一样，在行走时会本能地将头部尽量固定在一个水平面上，因此脖子会随着胸廓的上下起伏而不断地上下弯曲，以保证头部的位置。在设计动作时根据这个道理，就可以推理出脖子的动作，当胸廓下移至最低点时，脖子就会随之向上弯曲，将头部抬起。当胸廓上移至最高点时，脖子就会向下弯曲，将头部垂下，因此头和脖子运动的极端帧位置是1帧、7帧、13帧、19帧、24帧，与前肢的极端帧和过渡帧位置重叠。

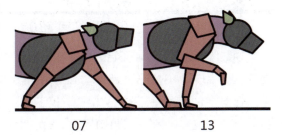

83

尾部的动作设计跟头部一样，基于胯部推理即可。因为行走动作本身速度较缓，在尾部施的力不会大于重力，所以尾巴在行走时基本是向地面下垂的。

首先分析胯部有两个最高点，分别为第4帧和第16帧。但是尾部较为柔软，相对胯部是一个跟随动作，这里延迟3帧，将尾部向上拉起的极端帧位置设在第7帧和第19帧上。接着再找出胯部的最低点分别为第1帧、第13帧和第25帧，同样延迟3帧，尾部下落的极端帧位置就应该设在第3帧、第16帧和第28帧上。由于1～7帧是一个起始动作，并未进入整体动作循环，所以先拿掉第3帧。而第28帧已经超出整体25帧完步的动作循环范围，所以也拿掉。最后得到尾部极端帧位置是1帧、7帧、13帧、19帧，第19帧与第7帧重叠，形成循环动作。第1帧到第7帧是起始动作。由于尾部较为柔软，所以整体是个波浪运动，在7帧、13帧和19帧这3个极端帧之间还要加入2个过渡帧，分别在第10帧和第16帧上，这2个过渡帧的形状设计参考第3章风的动作设计中的波浪运动一节。

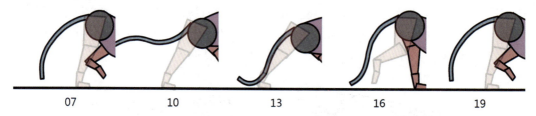

最后加上耳朵就完成了一个爪类动物的循环行走动作设计。

8.1.2　爪类动物的慢跑动作设计

见视频"爪类慢跑"

爪类动物小跑起来时，由于双脚有个离地过程，所以动作会变得局促紧张。首先将各个部分拆解开分析，会发现后半身在小跑时，似乎一直是左脚先落地，后身几乎变成了人类分腿跳的过程。这样行动的原因，我们稍后等组合起来以后再解释。

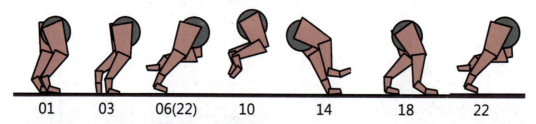

帧数依然是从第6帧开始进入循环，相对于行走的24帧一个完步循环，小跑的速度要更快些，平均是16帧一个完步循环，是行走2/3的时间。第6、14和22帧是极端帧，是后半身侧身跳时双脚每次落地的位置。接下来，加入10和18帧作为过渡帧，第10帧是腾空到最高点的位置，第18帧是向后蹬地时的中间位置。这里考虑到蹬地时的加速过程，第

10帧时双腿的位置会较为接近第14帧位置。由于动作速度很快，所以往14帧位置错动一帧就行。

在播放检查时我们会感觉这个姿势很奇怪，没有换腿的跳跃就像瘸了一样。但是这个问题在只有后半身的情况下无法解决，只好带着这个问题继续做下去，看看是否到最后能找到问题的所在。这是一个思考方式，有时候现阶段会被某些问题卡住，实在无解的话可以带着问题往下走，有时答案并不在当时那个阶段出现。

前腿的动作也是一个侧身分腿跳动，但是相对于后腿这是一只右脚先落地。这里有个小技巧要注意一下，就是在第10帧这个过渡帧将左腿的关节打断，形成一个大腿和小腿之间的跟随动作，让动作更柔软。这个打断技巧被迪士尼运用得很普遍，在各种生物运动中都可以尝试使用。

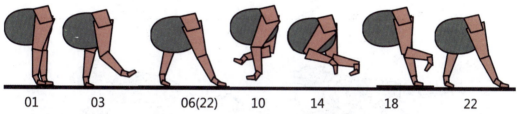

01　　　03　　　06(22)　　10　　　14　　　18　　　22

在两个半身组合起来以后，再进行分析就能得出答案。由于下落时两个半身分开着地，所以发力过程也是分开的。既然每个半身都要单独发力，那么另一个半身就要同时起到支撑的作用，因此两部分的对角线就形成了支撑腿和发力腿和组合关系。这就是前后身之间的配合，而非单独两条后腿或者两条前腿之间的配合了。

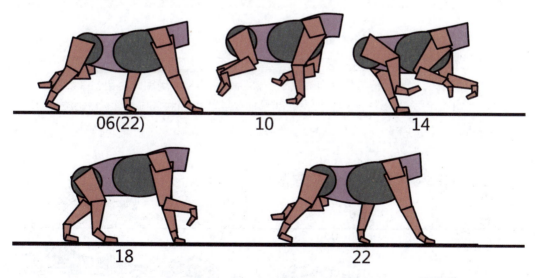

头部动作的设计思路跟走路一样。尾巴的动作设计与走路不同，因为小跑时速度比走路要快，所以尾巴有可能飘动起来。记住给飘动起来的尾巴单独设计一个波浪循环运动，但是节奏要跟着主体的起伏走。

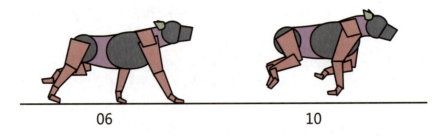

加上头尾以后就完成了一个爪类动物小跑动作的基本设计。

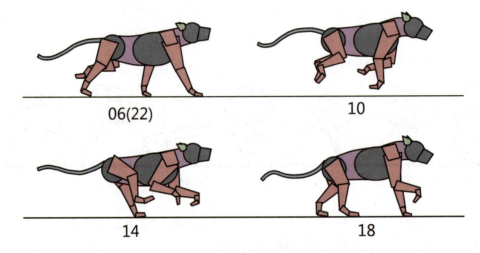

8.1.3 爪类动物的快跑动作设计

见视频"体块运动""爪类快跑"

爪类动物快跑起来以后跟人类一样,也是一个不断跳跃前进的过程,起跑动作其实是一个起跳动作。先尽量折叠压缩身体蓄力,然后高速伸展,用后腿将自己弹射出去。

在设计上可以强调这个蓄力动作,做法是加入一些小细节。例如第6帧和第9帧的动作,将收拢前肢的动作分开,左右前肢逐步收拢。

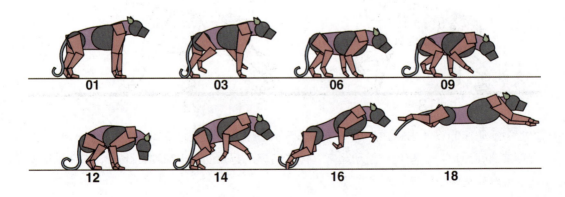

等爪类动物腾空到最高点，就可以开始跑动的循环动作了。这里选择用腾空最高点作为跑动的极端帧，因为接下来落地后4条腿交替触地动作较复杂，很难找出一个清晰的姿态作为极端帧，所以选择第18帧作为极端帧，第2次腾空的第36帧作为极端帧。

第1次落地是前肢的单脚先触地，这个脚会紧接着向后抓地，进行第2次发力。这里千万不能让前肢站住等后肢落地再一起发力，因为爪类动物的跑动速度很快且脊椎较软，如果前肢急停下来，后肢的前冲惯性会将身体向前翻转过来。类似爪类动物被绊倒的情况一样，最后会向前翻滚一段时间停下来。所以前肢两条腿分别落地后，马上向后抓地进行第2次发力。这里会有一个小的腾空动作，因为前肢力量较小而且抓地时间很短，所以身体不会腾起太高，只是微微上移。接着再一次下降，这次是后肢两条腿交替落地，也是紧接着向后抓地起跳，完成一次跑动的动作。

这里有个要特别注意的地方：前肢和后肢两部分的距离是发生变化的。在前肢落地以后前后身开始快速收缩距离，然后在第26帧的时候收缩到最小，并且保持到第28帧，从第28帧到第36帧通过后肢抓地发力再重新展开。

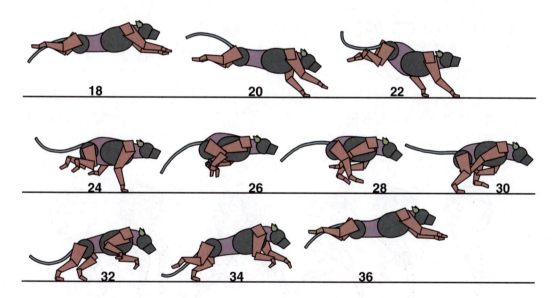

8.2 蹄类动物的动作设计

蹄类动物的结构也跟爪类一样分成前肢和后肢两大部分，其中前肢可以简单理解成人类的下半身。因为蹄类动物的前腿比人类的双腿多一节骨头，所以可以理解为屁股被分开了，而蹄类动物的后半身就像是一个鸟类的下半身。整体来看，就是一个人后面跟着一只鸟在行走。

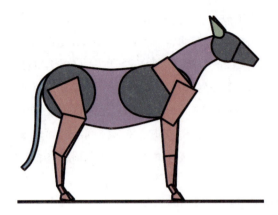

8.2.1 蹄类动物的行走动作设计

见视频"蹄类后肢走""蹄类前肢走""蹄类走"

面对复杂结构的角色动作设计,我们还是先将其拆解。先将头、颈、尾这些跟随运动的部分先拆去,再将前肢和后肢分开,逐一设计行走动作。

后肢的动作在前面说过,是一个鸟类的行走动作。一条腿支撑身体的同时,另一条腿折叠起来向前迈出,然后换腿继续这一过程。

第1帧到第12帧是一个直立启动过程,第12、24和36帧是循环走的极端帧,跟鸟类几乎一样。在第18帧和第30帧的位置插入过渡帧,形成抬腿的动作。在第15帧和第27帧位置上插入过渡帧,形成最初垂直抬起脚的动作。最后中割补充中间帧,就能完成后肢行走的动作设计。

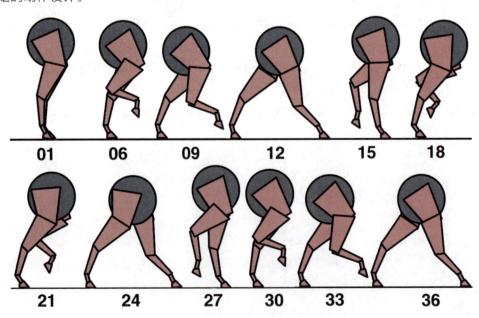

前肢的动作虽说与人类行走相似，但是存在一个屁股被分开的问题。第12、24和36帧是循环走的极端帧，从极端帧可以看到，在双腿迈开的同时屁股也被拆开了。因为屁股位置的这两根骨头的运动幅度较小，所以在21和33帧位置插入过渡帧时，可以简单地将屁股位置的骨头做钟摆式转动，中割它的位置就行。大腿、小腿和蹄子按照人类行走时的抬腿动作设计即可，但是抬得较高。这里要注意，蹄类前肢的抬腿动作较慢但落腿动作较快，所以抬腿姿态的过渡帧位置放在第21帧和33帧位置上，而不是后肢的18帧和30帧位置上。但极端帧位置是同步的，所以整体行走动作看起来还是和谐统一的。

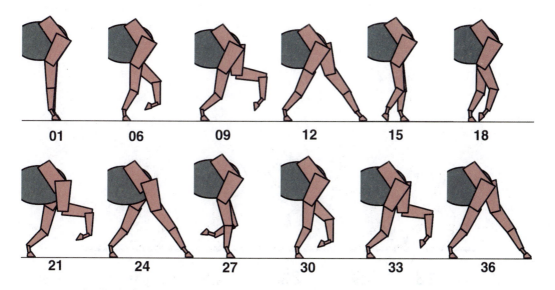

接下来，按照极端帧位置将前后肢拼接起来就能完成躯干部分的行走动作设计。四条腿基本是按对角线对称换腿的运动模式。最后将头、颈、尾各自动作的极端帧，依据双腿行走的极端帧位置延迟几帧，形成跟随动作即可。

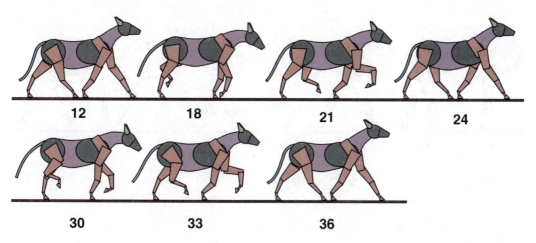

8.2.2 蹄类动物的慢跑动作设计

见视频"蹄类后肢慢跑""蹄类前肢慢跑""蹄类慢跑"

蹄类动物的慢跑动作与爪类动物相同，也是前后肢分腿跳的过程。后肢从第18帧进入慢跑动作的循环，到第34帧结束，回到第18帧。在第26帧位置插入起跳最高点的过渡帧，接下来在第22帧位置插入身体前倾，右脚刚要离地的过渡帧。这个过渡帧是为了确定前面蹬踏地面时为腾空蓄力的时间。最后是第29帧位置左脚刚落地时的过渡帧，这个过渡帧是为了确定腾空的时间。

整体后肢分腿跳的动作分成3段：从稳定站立的极端帧姿势开始向后蹬踏地面到即将离地；离地后在空中收腿然后换腿落下时触地；最后是触地后双腿因为惯性自然向后蹬踏，回到极端帧位置。

如果从第1帧垂直站立的姿势开始，就需要把第1帧和第18帧连接起来，加入一个右腿往前迈，将双腿前后分开的动作即可。记得右腿往前迈的时候要加一个抬腿的过渡帧。

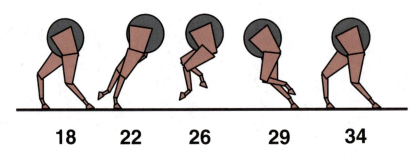

前腿跑的动作从第6帧进入循环，到第22帧结束。动作的设计思路和后腿完全一样，也是分为3段：蹬地、腾空、换腿落地后回到极端帧姿势。在从第1帧到第6帧中间的第3帧位置，插入抬腿往前迈的过渡帧动作。

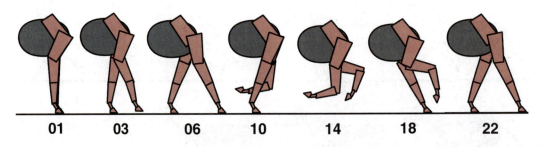

将前后肢连接起来以后，会发现后肢的极端帧位置错后了6帧。这个帧数不用事先预设好，可以先把前后肢的动作做出来以后，到组合的时候再通过反复试验来调整，最后按照跟随动作的原理加上头、颈、尾的动作即可。

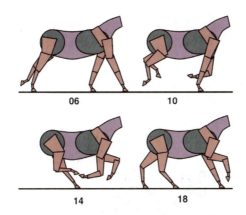

8.2.3 蹄类动物的快跑动作设计

见视频"蹄类快跑"

蹄类动物快跑与爪类动物不同,它们没有两次腾空的动作,前后肢分开离地但是同时落地。前后肢的动作与慢跑类似,也是分腿跳,但是前后肢的极端帧位置发生了变化,前肢比后肢的动作延迟2帧。

从第6帧开始进入循环到第17帧结束,后肢在第15帧的时候是极端帧姿势,前肢在第17帧到达极端帧姿势。第10帧是重要的过渡帧姿势,其决定了腾空的高度。第13帧前后肢同时落地,而且都是左腿。左腿蹬踏完以后再换右腿,但是由于前后肢的极端位置有2帧的延迟,所以前后肢离地的时间错开2帧。第7帧后肢先离地,到第9帧前肢再离地。

前后肢同时落地但是分开离地,这就说明抓地时间并不一样,也就导致了抓地时间长的前肢动作幅度较大,而抓地时间短的后肢动作较小。

最后还是按照跟随动作加入头、颈、尾的动作即可。

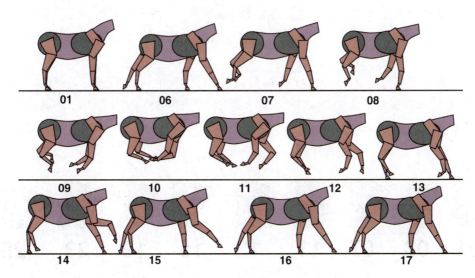

8.3 灵长类动物的动作设计

灵长类动物的形态和结构与人类相同，不同的是上半身长大，而下半身短小。灵长类动物大臂、小臂和手掌平时向内弯曲，并且习惯四肢着地。

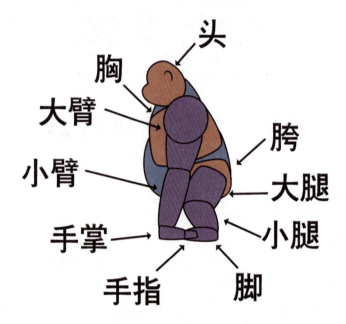

8.3.1 灵长类动物的行走动作设计

见视频"灵长类走"

灵长类动物的身体结构虽然与人类相同，但是由于习惯四肢着地，所以运动方式更接近爪类动物。灵长类动物在行走时是个爬行的动作，所以还是分为前后肢来设计行走动作。

后肢的动作完全可以参照人类的下半身行走动作。从第1帧双腿前后分开的极端帧姿势，到第13帧换腿分开站立的极端帧，再从第25帧回到第1帧的姿势为一个循环。在第7帧和第19帧位置上插入抬腿到最高点的过渡帧，第3帧和第15帧插入垂直抬脚的过渡帧，第11帧和第23帧插入跷脚准备踏地的过渡帧。

前肢的动作看上去较古怪，因为双臂习惯向内弯曲，所以整体看上去像是倒退行走的姿势，但设计思路与后肢行走是一样的。第1、13和25帧是双臂前后分开撑地的极端帧姿势，双臂交替折叠向前迈，另外两根手臂则向后抓地产生动力。在第7帧和第19帧位置上插入抬起一侧手臂向前迈的过渡帧姿势，在第3帧和第15帧位置上插入垂直抬起一侧手臂的过渡帧姿势，在第11帧和第23帧的位置上插入抬起的那一侧手臂，停在下落点垂直位置上的过渡帧姿势，强调落地的动作力度。

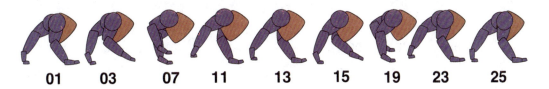

前后肢组合起来以后，极端帧位置相同，四肢呈对角线对称换腿。

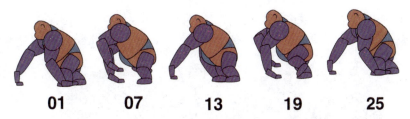

8.3.2 灵长类动物的跑动动作设计

见视频 "灵长类跑"

灵长类动物的跑动与蹄类动物的跑动动作相似，也是前后肢的分腿跳的动作，由于后肢短小，所以腾空高度较高。第1帧和第18帧是落地后的极端帧姿势，在第8帧位置插入腾空到最高点的过渡帧，在第3帧和第14帧位置插入单脚离地和换脚触地的过渡帧姿势。有了这些过渡帧以后，就得到了分腿跳的3段基本动作：蹬地起跳，空中换腿，落地恢复极端帧姿势。接下来，在这3段基本动作中再插入过渡帧增加动作细节，比如在第16帧加入一个右脚向前探出准备踏地的过渡帧姿势，强调一下落地后踏地的动作力度感。

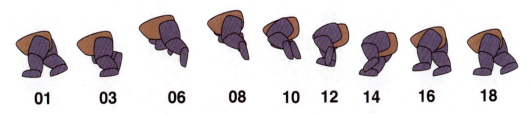

前肢的动作跟后肢的设计思路一样，只是换成另一侧腿起跳。第1帧和第18帧是双臂

支撑身体的极端帧姿势，首先插入在第12帧的过渡帧位置，这一帧的姿势是双臂蜷起在最高点位置。接下来插入的是第8帧和第16帧过渡帧，这两帧是为了确定双臂起跳离地的位置和落地的位置。然后插入第3帧过渡帧，这一帧是左臂向前迈出时的抬起动作。加上这个过渡帧以后，抓地腾空的预备动作也就出来了。

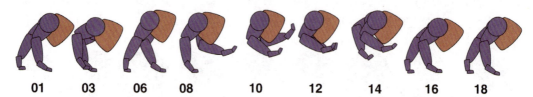

组合时要注意后肢先离地，当后肢到最高点时前肢开始离地。四肢离地腾空的时间位置是在整体下降的时候，然后后肢先落地，当后肢到达极端帧位置的时候，前肢也追上来到达极端帧位置。从这两部分的运动时间点可以看出，前肢的离地时间很短，而后肢的离地时间很长。这也是身体结构造成的，因为后肢短小，所以前肢抓地其实是最大的动力来源。后肢可以说是被前肢拖拽着在后面上下摇动，蹬地是为了保持身体平衡。

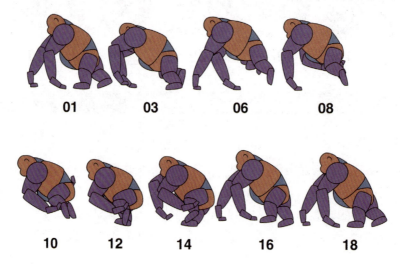

9.1 六足昆虫的动作设计

见视频"六足单节爬""六足躯干爬""六足昆虫爬"

昆虫的设计难点主要在于多足协调和运动节奏的把握上。首先还是来了解六足昆虫的身体构造，然后进行合理拆分后，从单个部分来研究它们的运动规律。

六足昆虫的身体结构分为4个部分：头、躯干、尾、腿。腿分为大腿、小腿和脚，一共6条，左右对称共3组。6条腿都长在躯干的两侧，因此主要动力来源是躯干部分，头和尾是跟随躯干运动的。

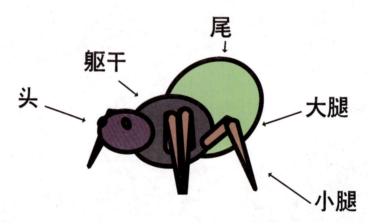

这6条腿的运动规律其实跟螃蟹类似，只是方向改为向前爬行。按照左右两边分为A组和B组，每条腿分别编号为A1、A2、A3和B1、B2、B3。奇数与偶数的极端帧姿势相反，A组和B组同编号的极端帧姿势相反。也就说A1向前迈的时候A2和B1就向后蹬地。根据这个原理，可以先将头、尾拆除，然后从A2和B2这左右对称的两条腿开始设计。

A2从第1帧到第7帧是向前迈腿的极端帧动作，在第4帧位置上插入过渡帧，让腿在往前迈的过程中抬起来。这个设计思路跟大部分生物的行走都没有区别。A2的第7帧到第13帧是向后蹬地的动作，这个动作就在两个极端帧之间中割补充中间画就行。昆虫的身体大都很轻巧，所以不用强调加速过程。

另一边的B2则正好相反。第1帧到第7帧是向后蹬地的动作，第7帧到第13帧是向前迈腿的动作，在第10帧的位置上插入抬腿的过渡帧姿态。

接下来，在这个阶段就把躯干的上下晃动节奏确定下来。因为昆虫多足的特点，当3条腿抬起向前迈动的时候，剩下3条腿仍然稳定支撑着身体，所以昆虫运动时躯干的上下晃动非常微妙。为了让关节显得柔软灵活，这里还是要加上身体的上下晃动，关键帧位置相较腿的过渡帧位置错后2帧，形成跟随动作效果，变成第1、6、9、12、15帧是极端帧。第15帧与第1帧重叠，形成循环动作。

下一步，可以按照A2和B2的极端帧位置和姿势推理得到其他四条腿的极端帧位置和姿势了。A1、A3与B2极端帧位置和姿势一样，从第1帧到第7帧A1和A3都是向后蹬地的动作，第7帧到第13帧是向前迈腿的动作。在第11帧位置插入抬腿的过渡帧姿势就完成了。

B1和B3的极端帧位置和姿势与A2一样。从第1帧到第7帧是向前迈腿的动作，在第4帧位置插入抬腿的过渡帧姿势，第7帧到第13帧是向后蹬地的动作。

最后加上头和尾两部分。这两部分的动作可以根据躯干的极端帧位置推理出来，极端帧位置也是第1、6、9、12、15帧。当躯干下沉时头尾就上翘，使整个身体呈现向下弯曲的曲线。当躯干回复原位的时候，头尾也回到原位。

9.2 八足昆虫的动作设计

见视频 "八足昆虫爬"

八足昆虫的身体构造与六足类似，也是分为头、躯干、尾和腿4个部分。腿也是分为大腿、小腿和脚，一共8条，左右对称共4组，也是长在躯干两侧。运动时的主要动力来源是躯干部分，头尾是跟随躯干运动的。

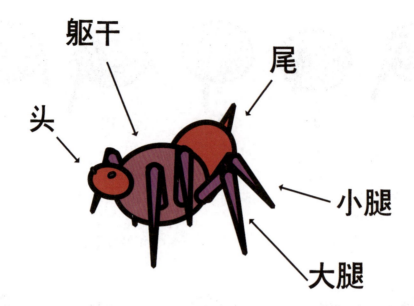

　　八足昆虫在运动规律上与六足完全一样，只是多了两条腿，将这两条腿编号为A4和B4，套用六足昆虫的运动规律就很好理解了。设计思路是一样，从A2和B2开始。确定好这两条腿的极端帧位置并加入抬腿的过渡帧以后，A1、A3和新加入的B4这3条腿与B2的极端帧位置和姿势都一样。B1、B2和新加入的A4这3条腿与A2的极端帧位置和姿势一样。

　　剩下的头、尾、躯干的上下晃动也都按照六足昆虫的思路和运动规律设计即可。

9.3 多足昆虫的动作设计

见视频"多足昆虫单节爬""多足昆虫爬"

　　多足昆虫的结构是由多节躯干加上头尾两部分组成的，每节躯干上有一对腿，每条腿同样分为大腿、小腿和脚3部分。多是昆虫主要动力来源于这些躯干，由于每节躯干的运动节奏并不统一，所以整体运动会呈现微小的波浪式扭动。

第9章 昆虫的动作设计

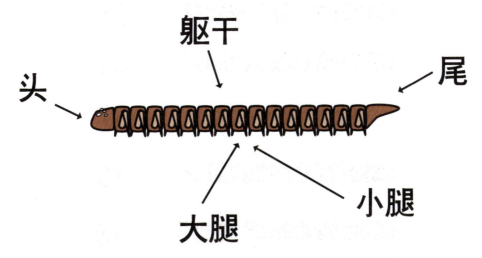

无论多少节躯干，多少条腿。设计思路都是一样的。先进行拆解开，再从单节躯干的动作开始设计。左腿从第1帧到第7帧是向前迈动的极端帧，在第4帧的位置插入抬腿的过渡帧姿势，第7帧到第13帧是向后蹬地的动作。最后将极端帧中割补充中间画，完成左腿动作。

右腿与左腿正好相反，第1帧到第7帧是向后蹬地的动作，第7帧到第13帧是向前迈腿的动作，在第10帧位置插入抬腿的过渡帧姿势。

接下来，加上躯干的上下晃动，这个晃动幅度同样非常微小。极端帧位置参照双腿的极端帧位置错后2帧，形成跟随动作，表现出关节的柔软度。

接下来，可以按照同样的思路设计出每一节的动作。多足昆虫不用考虑奇偶数腿的配合问题，极端帧位置全都统一在第1、7、13帧就行。在组合的时候要注意，从头到尾每一节的起始关键帧位置都要在前一节的第1段动作过渡帧位置上，也就是第1节的极端帧位置是第1、7、13帧，过渡帧位置是第4、10帧。第2节的极端帧位置就是第4、10、16帧，过渡帧位置是第7、13帧。第3节的极端帧位置就是7、13、19帧，过渡帧位置是10、16帧。无论有多少节躯干只需以此类推下去即可。

	01
	04
	07
	10
	13

9.4 节肢昆虫的动作设计

见视频"节肢昆虫爬"

节肢昆虫的身体结构与多足昆虫类似，躯干也由多节组成，它没有明显的腿，只有长在腹部的柔软的小脚。

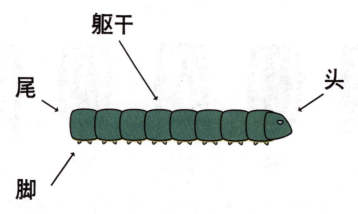

节肢昆虫在运动时是从后段身体发力往前推，由于前段身体并不同步向前运动，所以后段身体发力以后，会将整个身体挤压起来变成拱形曲线。这个曲线会随着每段身体从后向前逐节发力而向前推进，直到将头部抬起后放下，完成一次行进动作的循环。

在设计动作时可以理解为，第1帧到第12帧是直线形状的躯干下面逐渐长出一个圆球，在这个圆长到最大以后，从第12帧到第24帧开始一直向头部滚动。第24帧到第33帧是这个圆球下降、消失的过程，在第33帧重叠回第1帧开始循环动作。

9.5 飞虫的动作设计

见视频"飞虫飞动"

飞虫的结构跟六足虫基本相同，也是由头、躯干、尾和腿4个基本部分组成，但是多了两对翅膀，靠近头部的一对翅膀较大，靠近尾部的一对翅膀较小。在爬行时飞虫跟六足虫的动作一样，六条腿是它的主要动力来源。但在飞行时，两对翅膀变成了它的主要动力来源。

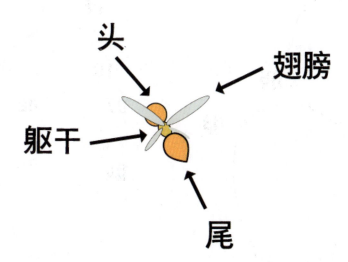

飞虫在飞行时会以惊人的速度振动翅膀，带来动力，例如蜜蜂每秒扇动200次翅膀。但是动画每秒只有24帧画面，如何才能表现这么惊人的运动速度呢？这里就要用到极限的3帧。当动作只剩下2帧来表现的时候，就会变成闪动。但是翅膀始终是有运动轨迹可循的，并不是上下瞬移闪动，因此在设计动作时不能少于3帧。

当动作速度快到3帧的时候，过渡帧就变得异常重要。在扇翅膀这个动作中的过渡帧位置上要把翅膀尽量扭曲，将2帧极端帧的形态连接起来。这样在播放时就不会出现闪动，因为整个运动路径上都有形体的存在，没有空隙。

第1帧和第3帧是小翅膀的极端帧，中间插入第2帧作为过渡帧，从第3帧回到第1帧。这回的动作上就不要再插过渡帧了，那样会减慢动作速度。大翅膀比小翅膀延迟2帧，极端帧从第3帧开始到第5帧结束，中间插入第4帧作为过渡帧，最后再回到第3帧。

完成翅膀扇动以后，接下来为飞虫设计移动路径。飞虫的移动是基于数字"8"字形的轨迹运动的，如果需要转向，就在这个"8"字形的轨迹上插入一个极端帧，接出另一个"8"字来改变移动的大方向。

从第1帧到第13帧是个标准的"8"字形的循环移动路径，接下来在第8帧的位置上插入一个极端帧，然后到第19帧接出另一个"8"字形的移动路径。

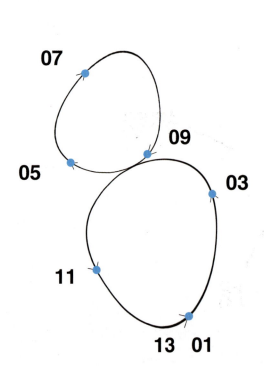

10.1　自然现象与人的组合

见视频"火人走"

当面对幻想中的角色设计时,设计方法还是要先分析结构,只有了解了结构,才会使动作不会有明显的"错误"。千万不要有"反正是幻想的事物,那就随便设计动作好了"这样的想法。无论角色是什么造型,它仍然会受到结构与环境的制约,4个基本力仍然起作用。

面对一个燃烧着的火人,首先要进行结构分析。既然是火人,那么他的结构仍然是以人为主,只是将肌肉、骨骼这些人体的组成元素换成了不断燃烧的火焰。

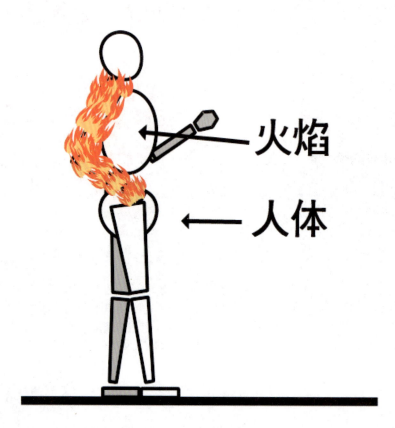

本例中人体结构是存在的,在设计动作时还是要严格按照人体结构和人的动作来设计。火人行走的极端帧和过渡帧位置和姿势与人类一样。设计思路上,还是先把火人归纳成几何体再设计动作,接着设计火人身上的火堆。每个小火堆的循环燃烧动作,按照火焰运动的规律设计出来。再根据角色设计给出的位置将其放到几何人体的每一帧动作上,就可以得到一个不断燃烧的火人的动作。

当然，在火焰组合到人体上以后，还要根据人体动作产生的空气阻力，来调整各个火焰的燃烧方向。还可以在角色脚下或者头顶加上烟，可以表现这个火人燃烧的异常猛烈。

总之，任何角色的动作设计其核心方法都没有变化，始终是先分析结构，再按照结构拆解角色降低设计难度，接着按照各自的运动规律进行设计再动作，最后组合起来再调整。

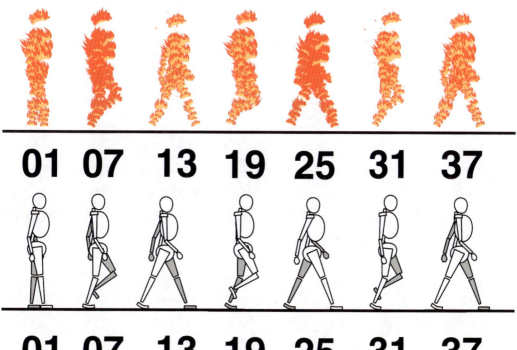

10.2 鱼类与人的组合

见视频"人鱼游动"

鱼类与人类的组合一般将人类的双腿换成鱼类的后半身并加尾鳍。鱼的后半身与人类的上半身都有脊椎，因此从结构上非常容易衔接，只需将两段躯干的脊椎连接起来即可。

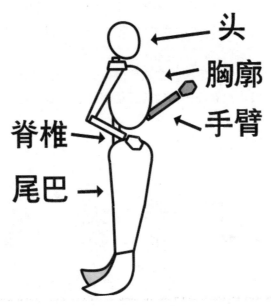

鱼人在水中游泳的时候，主要动力来源是下半身的上下摇动，因此在设计动作时先从下半身开始，并按照鱼类扭动的运动规律设计动作。这里要注意的是，由于尾鳍较为柔软，要设计成基于下半身摇动的跟随动作。摆尾动作的极端帧位置是第1、7、13、19帧，第1帧到第7帧是起始动作，正式的动作循环从第7帧开始到第19帧结束，再回到第7帧。这里在第9帧和第15帧位置插入过渡帧，让尾鳍处于较平整的姿态，并形成上下翻转的动作。

设计完下半身以后，接下来设计上半身的动作。上半身的胸廓位置变化比较大，因为胸廓连接着脊椎，所以当脊椎带动整个下半身上下摆动时，胸廓的位置也会随之上下摆动。为了表现脊椎的柔软性，因此将极端帧的位置相对下半身延后2帧变成第1、9、15、21帧。第1帧到第9帧是起始动作，从第9帧开始进入循环，直到第21帧结束，再回到第9帧。

设计完胸廓的摆动，再来看双臂的动作。由于下半身的动力很强，所以上半身在游动时并不会像人类游泳那样双臂拼命划水。由于上下半身的力量不同，即使双臂划水也不能与下身的运动节奏协调一致，反而增加阻力影响速度。所以双臂只需自然地放在身体两侧，随着胸廓的摆动而轻微摇动即可。极端帧位置与胸廓一样。

接着进行头部的摇动设计。头部也是长在胸廓上的，因此极端帧的位置跟胸廓一样，为了体现脖子柔软，可以相对胸廓的极端帧位置延后2帧。头部的极端帧姿势在设计时要注意，面部始终要保持前方，不能出现低头的动作，否则在游泳时候就会看不见前方，而且视野不断晃动很容易头昏。

最后要让整个身体随着下半身的摆动而上下浮动，使整个鱼人的前进路径是一条曲线。浮动的极端帧位置是由下半身摆动的极端帧位置决定的。当尾巴下压的时候，身体会自然上浮；尾巴上抬的时候，身体会自然下沉。根据运动惯性的原理，浮动的极端帧会相较下半身摆动的极端帧延后2帧，变成第1、9、15、21帧。第1帧到第9帧是起始动作，从第9帧进入循环，直到第21帧结束。这里要注意第12帧的过渡帧，这个是双臂摇动动作的过渡帧，在这一帧中将手肘的关节折断，使小臂和大臂形成一个跟随动作关系，可以使得整个鱼人的动作气质变得很柔软。

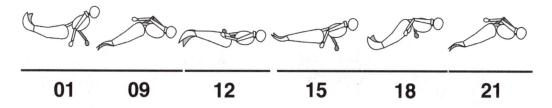

10.3 鸟类与人的组合

见视频"鸟人飞"

鸟类和人类组合的造型非常普遍，大多是在背部的肩胛骨上安装上翼骨并附着肌肉和羽毛。整体结构很好分析，就是在人体的背上加一对翅膀而已。

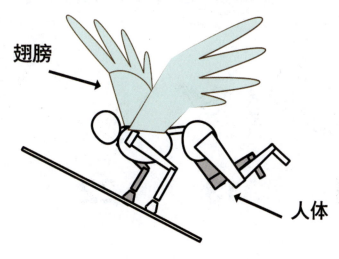

首先，按照鸟类飞行的运动规律来设计翅膀的扇动。极端帧位置是第1、11和19帧，从第1帧到第11帧是将翅膀展开并向下扇动，由于空气阻力较大，所以动作时间较长。第11帧到第19帧是将翅膀折叠后抬起，因为翅膀折叠起来后受风面积较小，所以空气阻力也较小，动作时间较短。从第1帧进入循环到第19帧结束，再回到第1帧。

完成翅膀扇动的动作设计后再来看人体的动作。由于翅膀肌肉和身体肌肉是连在一起的，所以翅膀肌肉收缩发力的时候，会带动全身肌肉收缩，因此整个人体的动作就应该基于翅膀的动作来设计。因为肌肉是柔软的，而且力的传递也需要时间，所以人体收缩动作的极端帧位置会比翅膀扇动的极端帧位置延迟2帧，变成第1、13、22、31帧。第1帧到第13帧是起始动作，从第13帧进入循环，到第31帧结束并再回到第13帧。

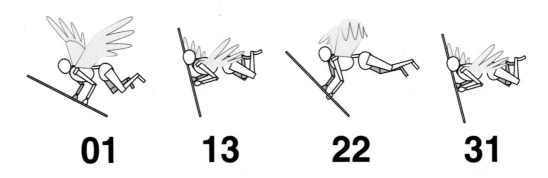

翅膀和人体的动作都设计完以后，还要考虑身体在空中的浮动。鸟人跟鱼人一样，当翅膀下压时身体会上浮，翅膀折叠抬起时身体会下降，整体的运动路径也是一个曲线。由于惯性的作用，整体浮动的极端帧位置会比翅膀扇动的极端帧位置延迟2帧，变成第1、13、22、31帧。第1帧到第13帧是起始动作，从第13帧进入循环，到第31帧结束，再回到第13帧。

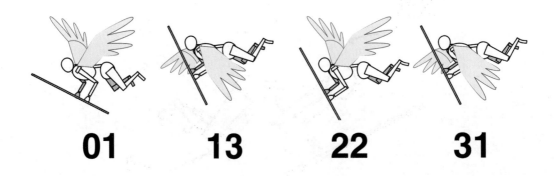

10.4　爪类动物与人的组合

见视频"狮人骨骼走""狮人走"

　　爪类动物和人类在结构上就非常接近，组合以后可以说只是将爪类动物换上人类的身躯并站立起来了，下半身和头仍然保持爪类动物的结构。

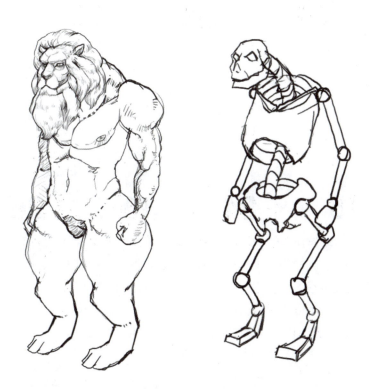

　　拆解后从下半身的动作开始设计。由于爪类动物和人类结构上的相似，所以狮人的下半身动作就是一个跷起脚走路的人。这里要注意角色的气质，由于狮子是比较威严霸道的动物，所以动作幅度要大，细节小动作要少，整体动作的设计不能显得琐碎、小气。下半身行走的极端帧是第1、12、24、36帧，第1帧到第12帧是起始动作，从第12帧进入循环到第36帧结束，回到第12帧。在第6、18、30帧位置插入抬腿的过渡帧，就完成了下半身的行走动作。

　　接下来设计上半身的摆臂动作。摆臂还是基于迈腿动作的极端帧位置推理出极端帧位置，由于要表现狮人刚猛霸道的气质，所以将延迟删除，变成同步运动。上半身的极端帧也是第1、12、24、36帧。

　　剩下头的晃动，肩膀的耸动，甚至胸廓的晃动这些小动作细节都可以删除，让狮人的整体动作变得很硬朗。

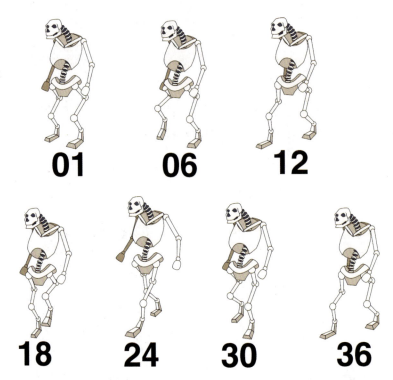

为了不让最终动作显得僵硬，这里要强调肌肉和毛发的变形。肌肉的运动规律非常简单，只有收缩膨胀和拉伸缩小两种极端帧姿态。毛发要分组设计，运动规律跟柔软的尾巴一样，只是变成很多个尾巴长在头上，跟随身体的起伏而摇动。毛发的极端帧位置比下半身行走的过渡帧位置延后3帧，在第1、9、21、33帧上。由于在行走时身体抬起的最高点是在迈腿的过渡帧和落脚的极端帧中间那帧位置上的，加上力的传递时间，毛发的极端帧正好比下半身迈腿的过渡帧位置延后3帧。

10.5 昆虫与人的组合

见视频"虫人走"

当角色的结构非常复杂的时候，设计动作之前应该画一个草图，标明所有关节的位

置。然后跟角色设计人员沟通,确认自己对角色结构的理解无误之后,再进行拆解和动作设计。

这个六足昆虫怪物的躯干分为3段,前2条腿在前段躯干上,另外4条腿在中段躯干上,后段躯干上还有一个尾巴。这个角色的动力源在前段躯干和中段躯干上。上半身是由分成4节的胸廓作为主体,2根柔软的手臂加上一个长满胡子的头,头上还有好多柔软的水泡。

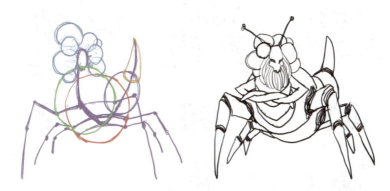

了解了角色结构以后,我们会发现下半身基本是一个六足昆虫,因此可以按照六足昆虫的动作设计思路开始。

首先将两边的6条腿分成A、B两组,分别从前到后的编号为A1、A2、A3、B1、B2、B3,然后从中间的A2和B2两条腿的动作开始设计。这两条腿的极端帧位置在第1、12、24帧上,左右腿轮流向前迈;在第6帧位置上插入B2抬腿的动作,在第18帧位置上插入A2抬腿的动作,就完成了这两条腿的动作设计。

确定了中间两条腿的动作以后，剩下四条腿的设计就很简单了。A1、A3的动作跟B2完全同步，极端帧和过渡帧位置完全一样且姿势相同，B1、B3的动作则跟A2完全同步。

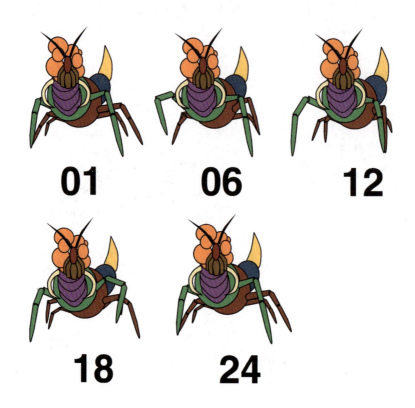

在确定六条腿的动作以后，就可以开始推理3段躯干和尾巴的动作了。

前躯干上有2条腿，所以前躯干上下晃动的极端帧位置正好在这2条腿的过渡帧上，即第1、6、18、24帧。第1帧到第6帧是起始动作，从第6帧进入循环到第24帧结束，再回到第6帧。

中躯干上有4条腿，所以上下晃动的幅度比较小。极端帧也是在这4条腿的过渡帧上，即第1、6、18、24帧。第1帧到第6帧是起始动作，从第6帧进入循环到第24帧结束，再回到第6帧。

后躯干上没有腿，跟随中躯干晃动。因此极端帧位置比中躯干延迟4帧，增大身体柔软度，变成第1、10、22、26帧。第1帧到第10帧是起始动作，从第10帧进入循环，到第26帧结束，再回到第10帧。

最后尾巴的极端帧位置比后躯干再延迟2帧，变成第1、12、24、28帧。第1帧到第12帧是起始动作，从第12帧进入循环，到第28帧结束，再回到第12帧。

第10章　组合角色的动作设计

接下来设计上半身，从上半身的主体，即四个部分组成的胸廓开始，胸廓是个上下弯曲晃动的动作。极端帧位置基于前躯干推理，比前躯干的极端帧位置延迟3帧，变成第1、9、21、27帧。第1帧到第9帧是起始动作，从第9帧进入循环到第27帧结束，再回到第9帧。

然后是头部动作的设计，头上的胡子和触角晃动的极端帧位置是根据上半身胸廓的极端帧位置推理出来的，比胸廓的极端帧位置延迟2帧，变成第1、11、22、29帧。第1帧到第11帧是起始动作，从第11帧进入循环到第29帧结束，再回到第11帧。

113

最后设计的是头上的水泡。水泡的极端帧位置也是基于胸廓的极端帧位置推理出来的，由于水泡比胡须和触角要重一些，而且也很柔软，因此惯性较大，延迟也就变成4帧。极端帧位置是第1、12、24、31帧，第1帧到第12帧是起始动作，从第12帧进入循环到第31帧结束，再回到第12帧。

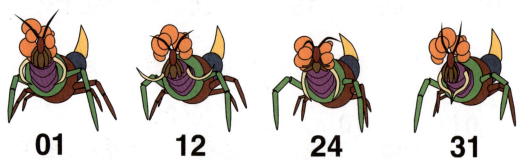

因为六足行进时身体已经非常平衡了，所以双臂不需要跟着腿的动作节奏摆动，可以自由设计极端帧动作，使双臂做其他动作。

从这个昆虫类怪物的设计可以看到，无论角色结构多复杂，只要掌握核心方法，其他部分只需逐个推理即可完成，难度没有增加，只是工作量增加而已。

第11章
基础镜头的动作设计

- 基础镜头分层方法
- 基础镜头的制作方法

11.1 基础镜头分层方法

面对一个角色众多、动作复杂的镜头时,还是要先进行分析、拆解。这个镜头文字描述得很清楚:"一群日本武士在道场整齐地练习武术,有一胖一瘦两个教练在一旁监督"。我们从分镜头给出的画面和这段文字描述,可以对动作的设计有初步的认识。镜头最前面的两个显然是教练,左边的胖,右边的瘦;远处是胖瘦不一的学员,并且全都面向镜头的右方挥拳。可见练习动作是面朝两边进行的,整个背景环境是一间日式风格的武道场。

下面对整体动作进行初步的设计。众多学员是镜头中的主体,因为他们在训练中,所以动作应该是整齐划一的,可以通过设计一套从左到右,然后再转身从右到左的打拳动作来表现。然后再来看镜头前的两个教练,他们在监督学员练拳。其中一个应该负责喊号子,胖教练看上去不太愿意动,那就让他站在原地喊号子;瘦教练可以负责在场内巡视,指导动作以及指出学员们的错误。但这里有个问题就是两个教练离镜头太近,如果瘦教练来回走动就会严重遮挡主体学员。为了不破坏镜头主体内容的传达,这里要将瘦教练固定在原位,通过喊话和肢体语言对学员进行指导。

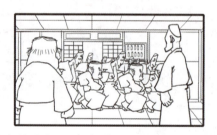

一群日本武士在道场整齐地练习武术。有一胖一瘦两个教练在一旁监督。

有了初步的动作设计以后,我们可以来分析拆解角色了。将角色设计拿来,并简化成几何体块,标明关节。如果对关节的运动范围和方式不了解,就要去跟角色设计人员沟通。

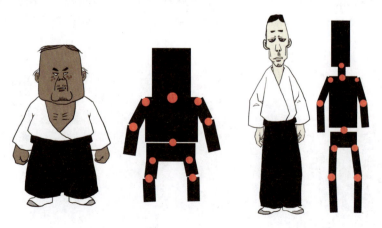

拆解分析完角色以后，就要对镜头进行分层了。通过分镜头画面，可以将每个角色分出一层，并将这些层的空间关系从近到远上下排序。离镜头越近的角色，分层的顺序就越靠上；离镜头越远的角色，分层的顺序就越靠下，最后是背景。如果背景也有运动的话，还要分出前景、中景、后景的层级来。

总之把握一点，那就是只要在镜头中运动的角色，就要单独分出一层。注意：这里的角色不光指生物，天上飘的云、远处燃烧的火等，一切事物只要运动就是一个角色。

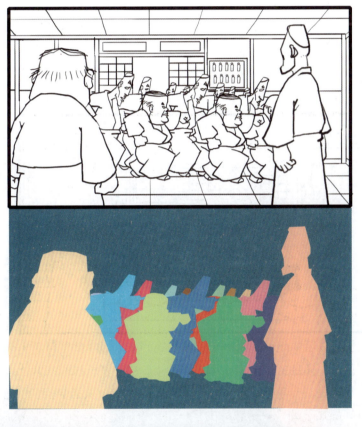

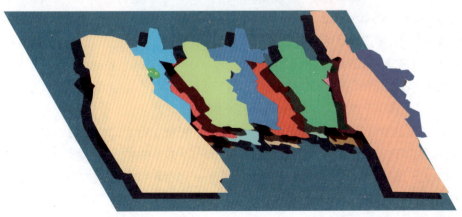

11.2 基础镜头的制作方法

见视频"练武镜头"

因为学员的动作是整齐划一的,所以在动作设计上可以先设计一胖一瘦两个学员的动作。通过复制得到其他学员的动作。接下来胖瘦两个教练的动作要单独设计出来,最后将所有角色按照分层顺序叠放好后进行拍摄。

这样,设计工作就变得简单有序了。下面可以从单个胖学员的动作开始设计。首先将他在整个镜头中的起始帧和结束帧制作出来,这个工作是为了标明当前角色在这个镜头中的移动范围和他的动作内容,即关键帧。在初步设想的时候已经有了设计,让胖学员左右来回打拳。

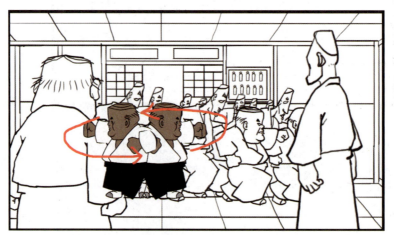

确定了关键帧位置以后,就可以进一步设计极端帧了。极端帧要标明当前角色每个动作的起始帧和结束帧。角色打了几拳,前进了几步,摆了多长时间的静止造型,这些都要在极端帧里制作清楚。当前这个胖学员的极端帧动作是:从第1帧到第6帧打出第1拳,第6帧到第24帧静止不动,等待教练的下一个动作指示。第24帧到第36帧恢复站姿,第36帧到第48帧又静止不动,等待教练的下一个动作指示。第48帧到第60帧迈出一步,第60帧到第66帧保持半蹲姿势,等待教练的下一个动作指示。第66帧到第72帧抬手蓄力准备出拳,第72帧到第84帧将拳头击出。第84帧到第88帧静止不动,等待教练的下一个动作指示。第88帧到第90帧转身,由于这个转身动作设计得非常快,所以中间的第89帧用OVERLAP技巧设计成一个拉伸变形的姿态。

初学者在这里会遇到一个大难题,就是时间的把握。每个动作都想好了,首尾帧的姿势也画出来了,但是用多长时间?很难有个具体的规则来执行,这里教大家一个小技巧,脑中过一遍这个动作并用手机上的秒表记录一下时间,减掉5帧左右就能得到一个比较准确的动作时间。

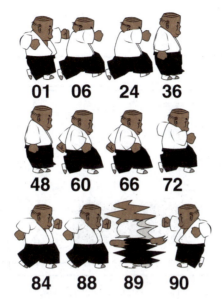

　　光靠这些极端帧并不能完成高质量的动画设计，还需要在这些极端帧之间插入过渡帧，丰富动作细节。第1帧和第6帧之间在第3帧位置插入向后抬手的过渡帧，给这个击拳的动作加上一个预备蓄力动作。当这拳击出后，在第6帧和第24帧之间第10帧的位置加入一个手臂拉长的过渡帧，感觉一拳击出将手臂拉脱臼，然后又弹回原位。为了强调击拳力度，所以将肘关节打断。在第48帧和第60帧之间第54帧的位置加入一个单腿抬起的过渡帧，将这个向前屈膝半蹲的动作变成先抬脚，然后整个重心突然前倾踏落地面。表现出角色肥胖不灵活的动作特点。在第72帧和第84帧之间第81帧位置加入一个手臂拉长的过渡帧，也是将肘关节打断，增加动作弹性，强调击拳力度。

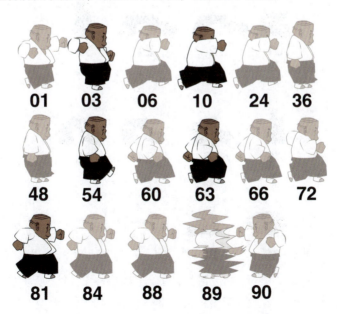

完成胖学员的动作设计以后，接着设计瘦学员的关键帧位置。瘦学员身材高挑、四肢修长，打起拳来运动范围相较胖学员更大。

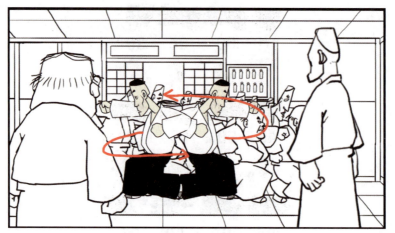

因为是统一的练拳动作，所以瘦学员的极端帧与胖学员类似。第1帧到第12帧是击拳动作，第12帧到第24帧保持静止姿势，等待教练下一个动作指示。第24帧到第36帧身体恢复站立，第36帧到第48帧保持静止姿势，等待教练下一个动作指示。第48帧到第66帧是半蹲准备击拳，第66帧到第84帧是击拳动作。第84帧到第88帧保持静止姿势，等待教练下一个动作指示。第88帧到第90帧快速转身，用OVERLAP技巧拉伸变形第89帧。

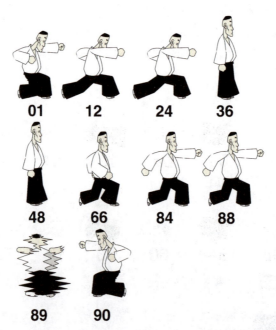

在第1帧和第12帧之间的第3帧位置上，加入向后抬手的过渡帧，为击拳的动作加上蓄力动作，然后在第6帧位置加入手臂拉长的动作，强调弹性和力度。之所以将瘦学员这

个动作变成过渡帧插入，是因为瘦学员身体轻盈且击拳速度较快。减少中间帧数，蓄力后直接一拳击到最远端，然后弹回。接下来在第12帧和第24帧之间第19帧的位置上加入裤腿向后摆动的过渡帧，让踏步击拳动作结束后，宽大的裤腿有个受到惯性前后摆动的小动作。加入这个细节能更好地表现角色瘦弱的身材。同理，在第36帧和第48帧之间第40帧的位置，也加入一个裤腿向后摆动的过渡帧，表现出角色恢复站姿后裤腿的惯性摆动。在第48帧和第66帧之间第54帧的位置上加入抬腿的过渡帧，这个抬腿的动作是为了让整个向前半蹲的动作呈现出一个更柔和、流畅的曲线路径，不然会变成单腿向前擦地踢出的动作。然后在第60帧的位置上加入一个裤腿前摆的过渡帧，继续表现裤腿的惯性摆动。最后在第66帧和第84帧之间的第72和78帧位置上，加入向后抬手和将手臂拉长的2个过渡帧，原理和第一次击拳一样。

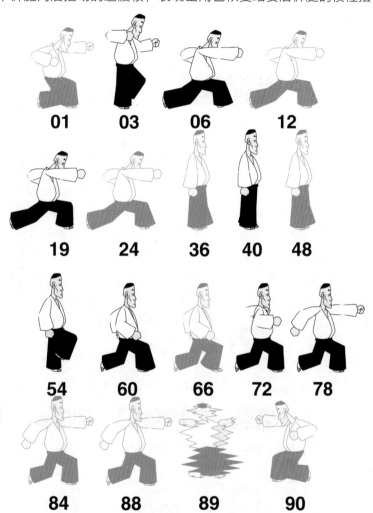

接下来设计两个教练的动作。因为分镜头的设计已经决定了学员们是这个镜头的主体内容，所以两个教练的动作就不能设计得太活跃，最后造成抢戏。在面对多角色动作设计时，一定要尊重导演的安排，要有大局观和整体设计的概念，切忌随心所欲地设计动作。

确定了两个教练的动作设计大框架以后，我们再来仔细设计胖教练的动作。针对胖教练的体型，因此在一开始的设计里就决定了让他机械地喊号子，指挥学员练习拳。所以胖教练的动作较小而且单调。关键帧确定为原地双手叉腰后，用身体上下耸动来表现喊话的动作。

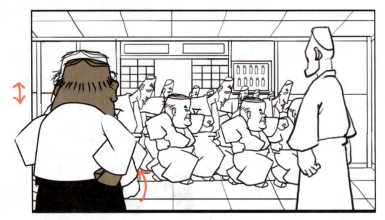

在确定了大的动作设计思路以后,就可以开始极端帧的设计了。首先第1帧到第12帧是双手叉腰的动作,这个动作中间第6帧的位置要加一个耸肩的过渡帧姿态,让叉腰的动作显得更自然。接下来第12、24、36帧是耸肩喊话的极端帧,这是一个循环动作,从第12帧进入循环到第36帧结束,回到第12帧。在第18帧和第30帧的位置插入极端帧,将头的位置微微下移,这样头的移动就比肩的移动在极端帧位置上延迟了6帧,形成了一个跟随动作,可以表现角色脖子很软,感觉有很多富有弹性的肥肉。

这里要注意一下这个循环的耸肩动作,因为学员们的训练动作并不是固定节奏的,所以胖教练的喊话不会以一个固定节奏循环下去。我们要根据学员的动作,随时插入极端帧,让胖教练停一下,然后等学员下一个动作开始前,再开始耸肩喊话动作的循环。

接着进行设计瘦教练的动作设计。瘦教练在最初的设想里是负责指出学生的错误动作并加以纠正的,所以他的喊话会相对动作幅度大,为的是突显纠正错误时严厉的情

绪。在关键帧设计时，给他设计了一个幅度较大的弯腰动作，然后抖肩，表现奋力猛喊的动作。

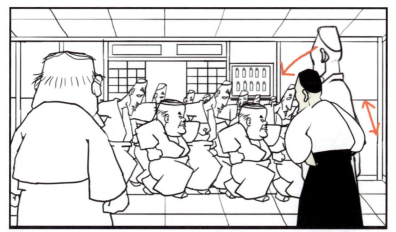

确定大的设计思路以后，接下来设计极端帧。第1帧到第10帧是吸气准备喊话的动作，这里要在第4帧位置插入一个微微低头的过渡帧姿态，作为一个预备动作。然后第10帧到第14帧做一个静止的动作，这是为了强调接下来的突然弯腰喊话的动作。这是一个小技巧，通常在速度较快的动作前面加一个明显的预备动作，使观众注意到这里。预备动作不一定非要"动"，突然静止几帧也有同样的效果。接下来第14帧到第18帧就是弯腰和双手叉腰的动作了。然后是一个弯腰耸肩的喊话动作，极端帧在第18、24、30帧位置上。这里要在第21和27帧的位置上插入过渡帧，让头的位置微微下移，也是为了形成一个头与肩的跟随动作。最后是站直身躯的动作，极端帧在第30帧到第42帧位置。

接下来可以从第42帧那个极端帧姿势开始重复这段动作，因为瘦教练不会在这么长的时间里，只发现学员一个错误。我们可以把第42帧当作第1帧来用，然后直接接到第10帧上，剩下的动作照原样不动复制过来即可。当然如果做得细致的话，会微调极端帧动作和时间位置，来丰富动作变化的。

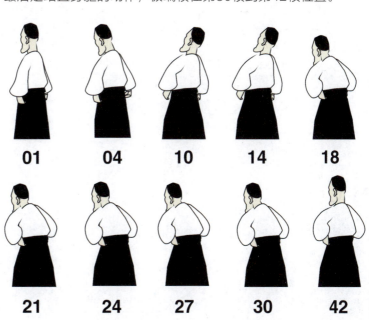

123

最后一步是将这些已经设计好动作的角色按照最初的分层顺序叠放在分镜头标明的位置上。根据整体镜头的时间，以及胖、瘦学员的动作需要延长。延长的方法很简单，大家可以发现胖、瘦学员转身后的最后一帧姿态完全是第1帧初始姿态的镜像翻转，因此只需将所有帧都镜像翻转，就能接出第2段击拳练习的动作。如果时间还没够，可以再翻转回来接上第1段动作，再打一遍。直到最后镜头结束，可以插一个极端帧进去，接一个鞠躬立正的结束动作。

第12章
动画运动规律的深层技巧训练

- 动画的整体与细节
- 通过音乐去感受时间
- 情绪的表现与控制
- 想象力练习
- 酝酿与暴发

通过前面的基本训练，我们已经初步掌握了一些动画运动规律。本章内容将帮助我们从静态的绘画走入动态的绘画当中。随着动画技术的进步，传统的动画运动规律的技巧与方法，是结合旧时代的技术与生产流程中的制作经验，总结归纳出来的一套理论方法。我们逐渐意识到，这一套理论方法更多的是为制作加工动画的职业人群服务的。对于现今的我们来说，可能不仅仅需要了解练习那一套技术与方法，更多的创作权和表达权回到了创作者手中。基于此，我们剥离纯粹的技巧与规律的部分，以一个创作者的角度去发现我们更应该掌握哪些能力。

TVP Animation、TOONBOOM等二维动画软件的出现，替代了传统二维动画的许多工序，能让一个人就可以完成动画的全流程制作，且可以实时回放观看效果。

12.1　动画的整体与细节

有过绘画经历的人应该都有这样的一种体验，例如我们在绘制一张素描人像的时候，老师会告诉我们，应该本着从整体到细节的方式去进行。先用最概括的线条将形体的大型描绘出来，然后再逐步增加细节。始终要在整体与细节中把握平衡，不能一上来就开始刻画细节，五官的刻画往往是最后一步才开始。

　　同样在一段动画的制作过程中，也存在这样一套规则与方法，但它并不是运用在单帧画面中的，而是在一连串的动作之中。简单来说，对于动画，它的整体是全部画面帧的整体，细节也是全部画面帧的细节。所以不能在开始的第一帧画完大体的动态后就在这一帧的画面上继续绘制细节，而应该将之后数张画面帧一起绘制出来，然后进行回放，在整体动态感觉比较顺畅的时候，再逐步增加细节。在这里还需要强调的是，我们经常会陷入单帧画面的整体动态是否准确，而忽视了画面播放之后的运动的准确。反过来说就是单帧画面看动态准确，不等于播放后动画就能准确舒畅。动画的整体不在任意一帧画面中，而是存在于全部画面帧中。

　　这里面就是我们在学习绘画过程中的另一个关键词——"关系"。在静态绘画中，经常讲到画面关系，这种形体上的画面关系是"空间"上的，而对于动画来说这种画面关系是"时间"上的。

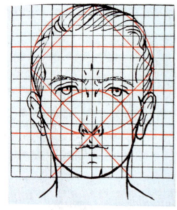

传统动画制作需要在纸上绘制原稿再经过动检后，转描到赛璐璐片上进行描线上色，再用胶片摄影机拍摄，最后经过洗印调色，才能播放出来。传统动画在绘制过程中受技术条件的制约，无法对几十帧、上百帧的画面进行反复推敲提炼，一是因为会产生大量纸张材料的浪费，二是因为每一次动检拍摄耗时耗力，这种方法本身对于创作者的反馈效率极低。更早期的动画完全是靠胶片拍摄，然后洗印再放映出来，创作者想看到自己每一段画面动起来需要等上好几天的时间。

而现在却不同，当画完几十帧画面，不需要等待就可以看到动起来的效果。而且另一个方便之处是可以像在Photoshop里一样分层来绘制动画。所以基于技术进步，我们终于可以不受任何限制地去实行这一套方法。

练习

步骤1：先画一段棒球手击球的动作，就可以在软件中创建一条草稿的动画轨道，然后用最短的时间将这一系列动作整体描绘出来。

步骤2：再新建一条初稿的轨道，覆盖在草稿轨道上面，同时将草稿轨道的显示透明度降低一半，在终稿的轨道上将草稿逐渐明确。

步骤3：最后新建一条终稿的轨道，覆盖在初稿上面，将初稿和草稿的显示透明度再降低，去用确定的单线绘制细节，进而完成这一段动画。

通过这样的一种方式就可以同步看到一段动画整体到细节的全貌，而且随时可以对整体和细节进行调整。

12.2 通过音乐去感受时间

当观众在看一幅画作的时候,他的视觉停留时间是完全自主的。而音乐是另外一种形式的体验,它是一种流动的形式,听众无法去静止一段音乐。而动画就是介于音乐与绘画之间的一种艺术形式。

通过上面讲到的,动画的整体不是单帧上的整体,它的整体存在于每一帧画面之间的关系中。然而对于初学者来说,用眼睛去观察一段时间的流逝,不会掌握得那么准确,一两秒画面的区别我们可以大概感受到,但三五帧的画面时间我们就很难感受到了。

还好我们还有听觉,还有音乐。音乐天生就带有时间的尺子,四分音符、八分音符,第一小节、第二小节,这些音乐上的符号就是在标定时间的位置。当然音乐上一拍没有固定的时长,但是节拍之间的关系却是准确的。所以运用到动画上面,可以假定1秒为一拍或者2秒为一拍,那么对应的四分音符或者八分音符就可以换算成1秒画面或者12帧画面。当然这是一种机械的算法,关键需要大家理解的是音乐和动画帧数之间是相通的,然后可以开始运用音乐来帮助我们训练对时间的把握与感受了。下图为音符和动画帧之间的换算。

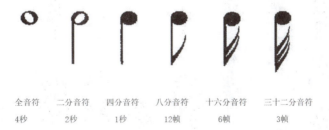

全音符　二分音符　四分音符　八分音符　十六分音符　三十二分音符
4秒　　2秒　　　1秒　　　12帧　　　6帧　　　　3帧

练习

作业1: 开始可以找一些电子乐风格的,电子乐节奏明显,适合做一些简单的图形运动,一个四边形、一个三角形,甚至是一个点都可以。所以还是那句话,重要的不是哪个形体,而是形体的运动。然后我们就获得了一个跟随节奏运动的图像,图像也

带有节奏的属性。同时也可以将不同音色的节奏分开用不同的图形去表现，同时去寻找它们之间的联系。通过这种练习我们慢慢就能掌握画面节奏的变化，以及对速度的控制能力。

作业2：接下来可以尝试对另外一种音乐进行绘制——弦乐，西式的如小提琴类乐曲，中式的如二胡乐曲。弦乐没有明显的音阶，且音阶的过渡很圆润，这种音乐适合绘制速度变化有过渡的形体。可以用一个流线型类似于鱼的形体，作为我们的绘制样本，绘制一段根据音乐的旋律运动的动画。

作业3：选取钢琴曲作为参考音乐，钢琴曲既有明确的节奏点，同时旋律变化多端，能让人感受到明确的情绪波动。同样，我们不需要选择太过复杂的形体，例如一个圆形带上两只腿就可以了。然后可以根据钢琴曲旋律的变化而不断改变这一形体的运动方式，可走可停，可以奔跑，可以跳跃。

作业4：在完成以上三个作业以后，可以将三个作业的抽象形体具象化，任意发挥想象力，在保留基本运动的情况下，将它们绘制成为具体的形态。这个过程也能让我们理解到什么是动画的整体，什么是动画的细节。

12.3　情绪的表现与控制

下图为国外拍摄的情绪变化热感图。

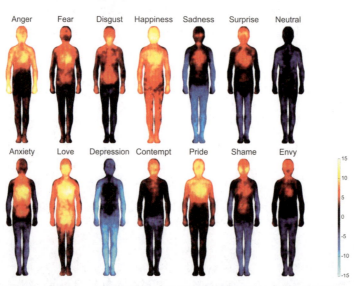

对初学动画的人来说，一提到情绪，我们总是下意识地想到表情的变化，或者单纯的一些肢体动作，但很多例子证明，在没有表现出五官肢体的情况下，我们依然能够感受到一个运动物体的情绪变化。动画里的情绪不等于表情。

例如在车道上的一辆汽车，如果它在不停地变道超车，我们不用去看司机的表情也能感受到他的急躁。再例如一辆大卡车经过你的车旁时带来的压迫感和一辆自行车经过时是不一样的。所以说任何形体呈现在人们眼前时，人天生就会根据它的行为变化来进行最基本的判断，它是安全的还是危险的，是邪恶的还是善良的。

对于一个创作动画的人来说，需要的就是通过制造出这种视觉的刺激，来引发观众相应的也是创作者想要达到的情绪变化。在实际教学中经常遇到的情况也是如此，例如一个同学绘制的一段动作往往很流畅、很准确，但通过这个动作想给观众传达出什么情绪却完全感受不到。这种创作就忘记了作品的目的是为了和观众交流，而单纯地扑在了对动态的写实描绘上。

举个例子，就像你突然拉住一个人对他说："你看，那里有个人在走路。"然后被拉住的人就被你弄懵了，你到底想说什么？我看到了，那个人在走路，然后呢？完全不知道你要表达什么。如果换成另外一段对话："你看，那里有个人在走路，边走边回头看，还越走越快。"这时被拉住的人就能够通过这个画面产生一个疑问，这个走路的人后面肯定有人追，他是不是偷了别人的东西？或者是在躲一个他不想见到的人。因此这个走路的人就产生了一种明确的情绪——恐惧，而这种恐惧的情绪也转移到了看到他的人的身上。在下面的图片中，相比左图人们更关心右图中那个人身上发生了什么事情。

　　图像由视觉的刺激转化为情绪的刺激。在心理学上这种效应叫作"移情"效应，就是将一个人的情绪感受转移到另外一个人身上。动画制作表现的目的也是一样，就是要将我们的情绪感受转移到观众身上，动画在这里仅仅是一种媒介和外在形式，它播放以后对观众产生了情绪的刺激，它的使命也就完成了。简单来说，就是我感受到了什么，我也想让你一样感受到，但现实情况就是很多同学什么都没有感受到就开始画，那画出来的内容当然就什么也传达不出来，仅仅是画了一个形体在动而已。这种问题也经常出现在造型功底好的同学身上，他们往往太注重"型"，而忽略了"情"。就像姜文导演说的："拍电影就像酿酒。"我们不能弄了半天只整出一锅白米饭，还是要将米饭发酵成酒的。

练习

作业1： 欢快与阴郁，用简单的形体，例如一个大的长方形和一个小一点的正方形，去表现两种情绪的对比，然后两个形体通过互动将两种情绪进行互换，如长方形本来很阴郁，然后被小方块影响得欢快起来。

作业2： 强大与渺小，还是用两个简单的形体展现出强大与弱势的对比，最后将角色性格互换。

12.4　想象力练习

想象力练习很难有一套准确的理论作为标准去学习，仅仅能知道的是一部分想象力来源于我们日常生活中的各种体验、接触的各种事物、经历过的各种情境。另一部分埋藏在我们的潜意识里，甚至是在我们的基因里。

人类在有了认知以后，各种物质不再是物质，更是被我们加以改造成为物品，使得日常生活中看似平常的一件东西其实是有两重或者多重属性的。在这件东西的物质属性以外，我们是赋予了它更多的抽象属性的。例如一把椅子，就是一种抽象的形体，它既可以是木头做的，也可以是铁做的，甚至是塑料的。材质是它的基本物理属性，而椅子是一种认知概念上的属性。传统意义上的椅子，可以解释为两个层面，物质层面是它的材料，抽象层面它是一种可以为人提供座位的家具。

再更进一步,例如一把龙椅就更增加了一层政治属性,它不单单是为了能坐而被制作出来的,更多的功能象征了权力。龙椅在坐的功能意义上增加了彰显权力的抽象意义。

同样的一根领带、一双高跟鞋,我们都能想象出更多的意义在上面,这些都是文化上的象征符号和意义。领带和高跟鞋呈现出现代社会的文明,也暗示了专业与美丽,而不同款式的领带与高跟鞋蕴含了更多的意义。相对于动物来说,这些仅仅是物质而已,可能对一只小狗来说,这些东西只能分成能吃的和不能吃的,可以咬的和不可以咬的。如果把领带和高跟鞋拿到一个与世隔绝的部落里面,给当地的土著人看,他们对这两件物品的看法则又是不一样的。所以说想象力应该是人类特有的一种能力,它很大一方面基于人对事物的认知到改造,直至文明文化的出现。

一个形体能够被识别出来，也是文明社会所有人的一个共识，你说出椅子或者画出一把椅子的时候，它都是一个抽象的概念。传达到对方的脑海里，他对椅子产生的共鸣是因为他也能抽象地理解这个概念。以上这些说起来感觉像是废话，但是对于一个用动态的图形图像与人进行沟通的作者来说，要随时去审视和剥离我们经常随手绘制出来的形体，将其身上不同层面的意义与属性进行分析组合，从而得到我们想要表达的东西。

所以说看似对想象力的训练是漫无目的，可以自由发挥的，实际上在这种训练的过程中我们更应该不断地从感性回归到理性，然后逐渐能够准确掌握控制我们的想象力，去进行表达与创作。最终当作品放映出来以后，得到观众的共鸣与认可，当然任何图形图像的抽象意义产生于不同的文化与文明，能得到多少人的共鸣也基于此，对于观众群的划分与归类一定也是有的，但在此节我们不做具体的分析。

练习

作业：随机选择几种现实中的形体，思考其中的联系，再以动画的形式展现出来。

12.5 酝酿与爆发

在处理任何一段动画的情节点上，对于初学动画的人来说，最容易被忽视的就是对情绪的酝酿。对于角色来说，任何一种行为的产生都是有它的"动因"的，不可能完全凭空就出现一种动作。同时对于观众来说，也需要理解角色产生的动作原因，而且更吸引人的是，角色在执行一个动作之前的酝酿，让观众会持续关注产生"他接下来会怎么做"的疑问，引起观众的"期待"，顺从于叙事，从而不会产生出戏或者对作品漠不关心的情况。初学者经常喜欢绘制一段打斗动作，固然很漂亮，动作很炫，但这仅仅是在视觉层面上的。如果在打斗之前能够很好地铺垫一段原因的讲述，那么这种打斗的画面给人带来的刺激就不仅仅是视觉层面的，更多的是情感的东西。

例如一个拥抱的动作,单独表现出来,观众是没有什么太大感受的。如果你在一开始的时候先展现一个人急急忙忙地赶路,不停地看手表,另一个人在汽车上紧盯着报站牌看,然后第一个人赶到了车站在往远处眺望,这时候车缓缓驶来,车站上的人焦急地透过窗户看里面的人,然后仔细地看从车上下来的每一个人,这时候车上的人下来了,也看到等候他的人,两个人再拥抱在一起。那么这样一个情绪的酝酿到爆发就是一个成功的例子,能够让观众跟随角色体会角色的行为目的,最后对这个行为结果产生认同和共鸣。

再例如棒球手击球,单纯地看,仅仅是一场比赛中的一个环节。但如果在一开始加上一个比分牌的镜头,显示出离比赛还有1分钟时间,两队比分仅差1分了。然后接下来再描绘击球手紧张的表情,再击球。这个情感上的共鸣就也出现了。比分牌的出现给观众蓄积了更多紧张的情绪。

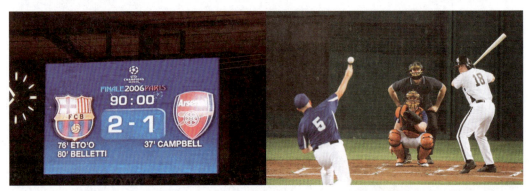

所以这一节我们探讨的是,往往脑海里产生了一个很炫的画面,我们特别有冲动将它画出来,这时候先不要着急,先把这个画面记录下来。然后静下来去想一想为什么会出现这种画面,这之前发生了什么?然后逐渐去完善丰富这一起因,再加上一开始想象出来的很炫目的画面。再看一看,酝酿的时间能不能再拉长一些,还能加进去什么,要学会挑战观众的忍耐力,让他们尽可能有一个较长的时间去累积情绪,最后在观众快要失去耐心的时候将爆发性的画面展现出来。

练习

作业1:以《地震之后》为背景,画一段结尾为拥抱动作的动画。

作业2:以母子关系或者父子关系为例,绘制一段家长打孩子的动画,但不展现打的一瞬间,只描述起因和结果。